艺术与设计系列丛书

设计色彩

刘慧 田猛 主编

汤雅琦 张习兵 副主编

化学工业出版社

·北京·

本书首先讲述了色彩的基本原理，从理性的角度和色彩美学、色彩心理学的高度，为各专业的艺术设计提供色彩设计的理论依据和指导，然后分述如何将色彩运用的规律应用在各类艺术创作设计的实践中，比如视觉传达设计中如何应用标志、海报、招贴等多维视觉；在室内装饰和园林景观中如何使用色彩增加项目的特色和品质；在不同材质的产品中如何以色彩取得消费群体的喜爱；在游戏与动画中怎样应用色彩，增添人物造型的性格与情感传递；在服装中如何体现传统的经典搭配和性格塑造，甚至传承一种文化与信仰；在当今流行的公共艺术中，如何对大型的艺术品与公众区域进行色彩设计，让市民和艺术者更加热爱生活等。

本书适合于艺术设计各相关专业师生学习使用。

图书在版编目（CIP）数据

设计色彩／刘慧，田猛主编 . —北京：化学工业出版社，2019. 10（2022.9重印）
ISBN 978-7-122-35101-2

Ⅰ . ①设… Ⅱ . ①刘… ②田… Ⅲ . ①色彩学 – 教材 Ⅳ . ① J063

中国版本图书馆 CIP 数据核字（2019）第 184341 号

责任编辑：李彦玲
责任校对：王素芹　　　　　　　　　装帧设计：王晓宇

出版发行：化学工业出版社（北京市东城区青年湖南街 13 号　邮政编码 100011）
印　　装：北京宝隆世纪印刷有限公司
787mm×1092mm　1 / 16　印张 7½　字数 140 千字　2022 年 9 月北京第 1 版第 2 次印刷

购书咨询：010-64518888　　　　　　售后服务：010-64518899
网　　址：http: // www.cip.com.cn
凡购买本书，如有缺损质量问题，本社销售中心负责调换。

定　价：55.00 元

我们生活在一个绚烂多姿的世界。在颜色的装饰下，世间万物被点缀得多姿多彩，也把人类的工作、生活装饰得绚丽多姿。眼睛是心灵的窗户，也是人类认识世界的初始工具，通过眼睛与心灵所感受到的色彩变化与明暗对比是人类改造世界的重要依据。所以色彩在人们社会生产、生活中扮演着无可替代的角色，承担着与众不同的责任。

怎样科学、合理及有效地认识和使用色彩？这是每一位艺术家与设计师所面临的难题，这也是设计色彩成为一门重要基础学科的原因。系统地学习这门学科，不仅可以让学习者科学、有效、全面地认识色彩、理解色彩，还可以自如运用色彩进行艺术设计类实践。与此同时，色彩设计又是一门沟通多门学科的综合性课程，如物理学、数学、化学、生理学、心理学、美学、材料学、逻辑学等相关理论在其中都有所体现。所以，对于色彩设计的学习，应该从多方位、多角度来认知，如视觉传达设计、园林景观设计、数字媒体艺术设计、产品设计、广告设计、服装设计等。这样我们可以从多个层面、多种角度体会色彩存在与运用的规律，并将这些规律应用在今后的艺术创作设计实践中。

《设计色彩》是从理性的角度和色彩美学、色彩心理学的高度，为各种专业的艺术设计提供色彩设计的理论依据和理论指导。在设计中，由于艺术设计最终都以不同的色彩形式表现出来，而色彩最能引起人们的视觉心理反应，色彩效果具有最强的视觉冲击力，因此，色彩设计具有更加广泛的应用价值和指导意义。从视觉传达设计的包装、广告设计到立体的室内外空间设计；从服装设计到产品的造型设计等，设计色彩都是十分重要的设计基础。离开了符合大众审美需求和实用功能的色彩设计，任何一种专业设计都将陷入不成熟的境地。

学习者在学习中应尽量将理性思维与感性思维相结合，既注重理论和规律的学习，又尊重心理和感受的影响，理论联系实践，才能获得最好的学习效果。在整体学习过程中不断观察生活，积累素材，发挥想象力，注重学习能力和创新能力，在课余时间不断加强各项训练。通过本书的学习，可以让学习者掌握色彩设计的方法，培养学习者的色彩审美、色彩设计意识和色彩设计的创新能力，为以后的专业学习打下坚固基础。

本书由武汉东湖学院刘慧、湖北工业大学田猛担任主编，武汉东湖学院汤雅琦、武汉市恩

立本模型公司张习兵担任副主编，武汉东湖学院的梅志杰、边依依、杨璐、李青蓝、李文馨、颜代念、黎绪军和湖北工业大学工程技术学院的徐长雨参加了编写工作。

感谢为本书做出大量工作的武汉东湖学院传媒与艺术设计学院的老师！感谢长期以来与老师共同实践色彩构成课的同学们！由于时间原因，本书引用的一些经典作品赏析案例和学生作品未能与原作者取得联系，在此对原作者表示感谢。此外，在编写过程中，难免会存在一些问题与不足，望广大师生在使用此书的过程中提出宝贵意见和建议，以便更正再版。

编者

2019年7月

目录

第1章

色彩基本原理

——

1.1 光与色彩

我们看到四周物体都有各种不同的颜色，而物体的那些颜色都是靠照亮物体的光而存在的，没有了光，物体的颜色就不存在了。当光线转暗，夜晚来临．即便在伸手不见五指的黑夜中，你仍然也可以触摸到物体，但是却看不见它们的颜色。这就说明离开光，物体虽然依然存在，但是物体的颜色却不能存在。有人说颜色仍然存在于物体表面，只不过你看不见而已。其实存在于物体表面的只是特定的吸收和反射一定色光的物理结构，而不是固定的颜色。蓝光下红苹果会变成灰黑色，就是一个证明。

光线是单一的白色，而物体却具有五彩缤纷、万紫千红的颜色，怎么会是光线造成的呢？

牛顿在1676年通过实验证明，太阳的白光可以分解为多种色光的光谱。一束白光通过缝细照射在三棱镜上，穿过三棱镜的白光被折射成鲜艳的红、橙、黄、绿、青、紫等色光组成的光谱。世界上没有什么鲜艳物体的颜色能够超过光谱中色光的纯度。这个发现说明了白光中存在着各种色光，由于其折射率不同，因而在通过三棱镜时被分解开来。物体的颜色不同只是由于吸收和反射的色光不同而已。

由此可见，光是色彩的本源。各种不同的颜色，是由不同波长的光作用于人眼而产生的不同色知觉。光波与无线电波类似，不过无线电的波长比较长。光波是波长极为短小的电磁波，光的波长以纳米计算。人眼可见的光线介于波长380纳米到760纳米之间。短于380纳米的电磁波依次为紫外线、X射线、Y射线、宇宙线；长于760纳米的电磁波依次为红外线、雷达波、电视波、无线电波、交流电波。

每一种颜色都有固定的波长和频率，一般只是指出波长。但是光波是一种电磁波，本身并没有颜色，我们看到光颜色是由于人的眼睛和大脑对于电磁波信号加以处理的结果，后面还会谈到这一点。

1.2 色彩形成

物体表面色彩的形成取决于三个方面：光源的照射、物体本身反射一定的色光、环境与空间对物体色彩的影响。

光源色： 由各种光源发出的光，光波的长短、强弱、比例性质的不同形成了不同的色光，称为光源色。

物体色： 物体本身不发光，它是光源色经过物体的吸收反射，反映到视觉中的光色感觉，我们把这些本身不发光的色彩统称为物体色。

1.3 色彩组成

（1）基本色

一个色环通常包括12种明显不同的颜色（图1-1）。这些颜色是最基本的颜色，通过按一定的比例混合可以产生任何其他颜色。

（2）三原色

三原色是能够按照一些数量规定合成其他任何一种颜色的基色。在上小学时，你可能就知道了三原色：红、黄、蓝，并且你现在用于展示的，仍然是红、黄、蓝三原色（图1-2）。但是如果你有喷墨打印机的话，把它的盖子打开看看它的墨盒。你能看到红、黄、蓝吗？不能！你可能看到的是四种墨色：蓝绿

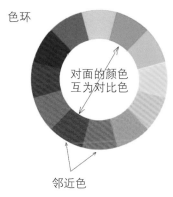

图1-1 色环

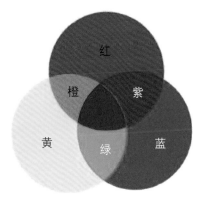

图1-2 三原色

（青）色、红紫（洋红）色、黄色和黑色。颜色的不同是由于你的电脑用的是正色，而你的打印机用的是负色。显示器发出的是彩色光，而纸上的墨则吸收灯光发出的颜色。除了发射与吸收光的不同之外，本文涉及的概念同样适用于正色和负色模式。

（3）近似色

近似色可以是我们给出的颜色之外的任何一种颜色。如果从橙色开始，并且你想要它的两种近似色，你应该选择红和黄。用近似色的颜色主题可以实现色彩的融洽与融合，与自然界中能看到的色彩接近起来。

（4）对比色

也称补充色，是色环中的直接位置相对的颜色。当你想使色彩强烈突出的话，选择对比色比较好。假如你正在组合一幅柠檬图片，用蓝色背景将使柠檬更加突出（图1-3）。

（5）分离补色

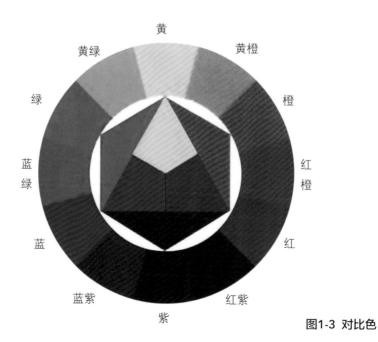

图1-3 对比色

分离补色由两到三种颜色组成。选择一种颜色，使用它的补色那一边的一种或多种颜色（图**1-4**）。

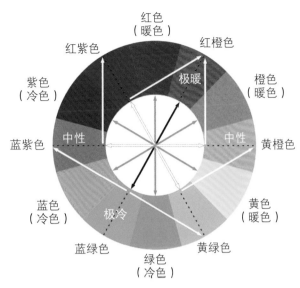

图1-4　分离补色

（6）组色

组色是色环上距离相等的任意三种颜色。当组色被用作一个时，会对浏览者造成紧张的情绪，因为三种颜色形成了对比。

（7）暖色

暖色由红色调组成。比如红色、橙色和黄色。它们给选择的颜色赋予温暖、舒适和活力。以网页设计为例，它们可产生一种色彩向浏览者显示或移动，并从页面中突出出来的可视化效果。

（8）冷色

冷色来自蓝色色调。如蓝色、青色和绿色，这些颜色将对色彩主题起到冷静的作用，它们看起来有一种从浏览者身上收回来的效果，于是它们用作页面的背景比较好。需要注明的是，你将发现在不同的书中，这些颜色组合有不同的名称。但是如果你能够理解这些基本原则，它们将对你的网页设计是十分有益的。

（9）色彩对比

两种以上的色彩，以空间或时间关系相比较，能比较出明显的差别，并产生比较作用，被称为色彩对比。这种对比又分为同时对比和连续对比。

（10）色相对比

因色相之间的差别形成的对比。当主色相确定后，必须考虑其他色彩与主色相是什么关系，要表现什么内容及效果等，这样才能增强其表现力。

将相同的橙色放在红色或黄色上，我们将会发现，在红色上的橙色会有偏黄的感觉，因为橙色是由红色和黄色调成的，当它和红色并列时，相同的成分被调和而相异成分被增强，所以看起来比单独时偏黄，与其他色彩比较也会有这种现象，我们称为色相对比。除了色感偏移之

外，对比的两色，有时会发生互相色渗的现象，而影响相隔界线的视觉效果，当对比的两色具有相同的彩度和明度时，对比的效果越明显，两色越接近补色。

（11）明度对比

因明度之间的差别形成的对比叫明度对比。将相同的色彩放在黑色和白色上，比较色彩的感觉，会发现黑色上的色彩感觉比较亮，放在白色上的色彩感觉比较暗，明暗的对比效果非常强烈明显。明度差异很大的对比，会让人有不安的感觉。

（12）纯度对比

一种颜色与另一种更鲜艳的颜色相比时，会感觉不太鲜明，但与不鲜艳的颜色相比时，则显得鲜明，这种色彩的对比便称为纯度对比。

（13）补色对比

将红与绿、黄与紫、蓝与橙等具有补色关系的色彩彼此并置，使色彩感觉更为鲜明，纯度增加，称为补色对比。

（14）冷暖对比

由于色彩感觉的冷暖差别而形成的色彩对比，称为冷暖对比。红、橙、黄使人感觉温暖；蓝、蓝绿、蓝紫使人感觉寒冷；绿与紫介于其间。另外，色彩的冷暖对比还受明度与纯度的影响，白色反射高而感觉冷，黑色吸收率高而感觉暖。

1.4 色彩的属性

任何一块色彩都具有三种基本属性，它们分别是：①色相——色彩的第一属性，色彩的相貌区别。②明度——色彩的第二属性，表明色彩的明暗性质。③纯度——色彩的第三属性，表明色彩的鲜灰程度。一种颜色与另一种颜色的区别就是由色彩的这三重属性决定的。色彩的三属性是互为影响、互为共存的关系，即其中任何一个要素的改变都将会影响到原色彩的面貌和性质，引起另外两个要素的改变。如把标准的中绿降低，它的明度就会变暗，色相也就变成了深绿，从原来的绿色色相角度来看，纯度也降低了，这便是它们之间的联系和制约。

（1）色相

色相是有彩色的最大特征。所谓色相是指能够比较确切地表示某种颜色色别的名称。如玫瑰红、橘黄、柠檬黄、钴蓝、群青、翠绿……从光学物理上讲，各种色相是由射入人眼的光线的光谱成分决定的。对于单色光来说，色相的面貌完全取决于该光线的波长；对于混合色光来说，则取决于各种波长光线的相对量。物体的颜色是由光源的光谱成分和物体表面反射（或透射）的特性决定的。

（2）纯度

色彩的纯度是指色彩的纯净程度，它表示颜色中所含有色成分的比例。含有色彩成分的比例愈大，则色彩的纯度愈高，含有色成分的比例愈小，则色彩的纯度也愈低。可见光谱的各种单色光是最纯的颜色，为极限纯度。当一种颜色掺入黑、白或其他彩色时，纯度就产生变化。当掺入的色达到很大的比例时，在眼睛看来，原来的颜色将失去本来的光彩，而变成掺和的颜色了。当然这并不等于说在这种被掺和的颜色里已经不存在原来的色素，而是由于大量的掺入其他彩色而使得原来的色素被同化，人的眼睛已经无法感觉出来了。

有色物体色彩的纯度与物体的表面结构有关。如果物体表面粗糙，其漫反射作用将使色彩的纯度降低；如果物体表面光滑，那么，全反射作用将使色彩比较鲜艳。

（3）明度

明度是指色彩的明亮程度。各种有色物体由于它们的反射光量的区别而产生颜色的明暗强弱。色彩的明度有两种情况：一是同一色相明度不同。如同一颜色在强光照射下显得明亮，弱光照射下显得较灰暗模糊；同一颜色加黑或加白以后也能产生各种不同的明暗层次。二是不同颜色的明度不同。每一种纯色都有与其相应的明度。黄色明度最高，蓝紫色明度最低，红、绿色为中间明度。色彩的明度变化往往会影响到纯度，如红色加入黑色以后明度降低了，同时纯度也降低了；如果红色加白则明度提高了，纯度却降低了。

有彩色的色相、纯度和明度三特征是不可分割的，应用时必须同时考虑这三个因素。

1.5 色彩的相关要素

（1）面积

客观物象，无论是点、线、面、体，一旦在视网膜上成像，都得占有面积，没有面积就不可能成像，没有面积也不会有立体感，那么视面积是色彩存在不可缺少的形式。视面积的大小对色彩心理的影响，也是不可忽视的。

视面积大，心理作用强，视面积小，心理作用弱。

人对色彩的感觉及感情反应，因其面积大小不同所形成的差别是明显的。

（2）形状

从理论上说，客观存在的物体及视网膜上的成像，都有一定的形状。如：方形、圆形、三角形、多边形、几何形、偶然形、自然形、动植物的形状等。

只有明度、色相、纯度、面积，却没有形状的色彩，在客观上不可能存在，那么色彩具有的形状是千变万化，难以穷尽的。就对色彩感觉的影响而言，聚散是关键。

聚集的形有正圆形、椭圆形、正方形、长方形、梯形、五边形、六边形、三角形等。

聚集程度最高的是：正圆形。

分散的形：自由形、网形、线形、点形、雾形等。

分散程度最高的：雾形。

从视觉生理来看，瞳孔、黄斑、中央窝都是圆的。圆形的物象在中央窝上构成圆形的成像，被敏锐度一致的锥体细胞感受，所得色彩感受最精确、一致、稳定。假如说物象是条状的，成像既在黄斑内，又在黄斑外，色彩感觉就可能一致和稳定，但面积相同而聚散不同的色彩引起视觉注意的程度及带给心理的影响，差别就显著了。

（3）位置

客观物象在平面上及空间里，都占有一定位置。当眼睛看到该物体时，必然在视域内占有一个位置，并在视网膜的成像中占有一个位置，视网膜上的成像位置称视位置。这个位置首先表现出光感特点，即具有一定明度、色相及纯度，其次表现出面积和形状特征，面积大、位置必然大些，反之亦然。形状集中，位置会占得少些，形状分散，位置肯定占大些，越是分散占得越大。

从客观位置来说，会有上、下、左、右、中、偏之分；

从位置关系来看，还有距离远近、邻接、重叠等。

从视位置来看，也有同样的情形。

作为物体的位置，还有个距离视点远近的问题，一般来说，近大远小，近强远弱、近清楚远模糊。

从视位置来看，这些印象都保留下来，但还有感觉问题：即空间感、层次感。当然近的视面积大，远的视面积小，近的感觉明确，远的感觉含混，对色彩的影响是极大的。

（4）肌理

引起色彩感觉的可见光，都是从客观物象上辐射来的，无论是发射、反射还是透射，都是受客观物象材料性质、表层的触觉质感及视觉可以感受到质感的影响，并为我们在感觉色彩的同时感觉到该材料的性质及表层特点，这一性质特点我们称之为肌理，即纹理。

（5）无彩色

无彩色是指金、银、黑、白、灰。试将纯黑逐渐加白，使其由黑、深灰、中灰、浅灰直到纯白，分为11个阶梯，成为明度渐变，做成一个明度色标（也可用于有彩色系），凡明度在0°～3°的色彩称为低调色，4°～6°的色彩称为中调色，7°～10°的色彩称为高调色。色彩间明度差别的大小，决定明度对比的强弱，3°以内的对比称明度的弱对比，又称短对比；3°～5°的对比称为中对比，又称中调对比；5°以外的对比称为强对比，又称长调对比。在明度对比中，如果其中面积大、作用也最大的色彩或色组属高调色和另外色的对比属长调对比，整组对比就称为高长调，用这种办法可以把明度对比大体划分为高短调、高中调、高中短调、高中长调、高长调、中短调、中中调、中高短调、中低短调、中长调、中高长调、中低长调、低短调、低长调、低中调、最长调等16种。一般来说，高调明快，低调朴素，明度对比较强时光感强，形象的清晰程度高；明度对比弱时光感弱，不明朗、模糊不清。明度对比太强时，如最长调，有生硬、空洞、眩目、简单化等感觉，而且有恐怖感。

从物理学角度看，黑白灰不包括在可见光谱中，故不能称之为色彩。需要指出的是，在心理学上它们有着完整的色彩性质，在色彩系中也扮演着重要角色，在颜料中也有其重要的任务。当一种颜料混入白色后，会显得比较明亮；相反，混入黑色后就显得比较深暗；而加入黑与白混合的灰色时，则会推动原色彩的彩度。因此，黑、白、灰色不但在心理上，而且在生理上、化学上都可称为色彩。

（6）彩色

彩色是指白黑系列以外的各种颜色，颜色有三特性：亮度、色调和饱和度。

亮度（Luminance）：是指色光的明暗程度，它与色光所含的能量有关。对于彩色光而

言，彩色光的亮度正比于它的光通量（光功率）。对物体而言，物体各点的亮度正比于该点反射（或透射）色光的光通量大小。一般地说，照射光源功率越大，物体反射（或透射）的能力越强，则物体越亮；反之，越暗。

色调（Hue）：指颜色的类别，通常所说的红色、绿色、蓝色等，就是指色调。光源的色调由其光谱分布P（l）决定；物体的色调由照射光源的光谱P（l）和物体本身反射特性r（l）或者透射特性t（l）决定，即取决P（l）r（l）或P（l）t（l）。例如蓝布在日光照射下，只反射蓝光而吸收其他成分。如果分别在红光、黄光或绿光的照射下，它会呈现黑色。红玻璃在日光照射下，只透射红光，所以是红色。

饱和度（Saturation）：是指色调深浅的程度。各种单色光饱和度最高，单色光中掺入的白光愈多，饱和度愈低，白光占绝大部分时，饱和度接近于零，白光的饱和度等于零。物体色调的饱和度决定于该物体表面反射光谱辐射的选择性程度，物体对光谱某一较窄波段的反射率很高，而对其他波长的反射率很低或不反射，表明它有很高的光谱选择性，物体这一颜色的饱和度就高。

色调与饱和度合称为色度（Chromaticity），它既说明彩色光的颜色类别，又说明颜色的深浅程度。色度再加上亮度，就能对颜色作完整的说明。

非彩色只有亮度的差别，而没有色调和饱和度这两种特性。

（7）色立体

标准的色彩设计的定义颜色可以这样表示：h色相（色调）S：纯度（饱和度）B：明度（亮度），把这三个要素作成立体坐标，就构成色立体。色立体学说的形成是经历了漫长的历史的。1676年，英国物理学家牛顿用三棱镜发现了日光的七色带，揭开了阳光与自然界一切色彩现象的科学奥秘，形成了由色相环组成的色彩平面图。这一色相环，它还不能理想地表述色彩的三个属性（明度、色相、纯度）的相互关系。为此，一些学者先后提出了各自的创见。1772年，拉姆伯特（Lambert）提出了金字塔式的色彩图概念。之后，栾琴（Runge，1771—1810）提出了色彩的球体概念。接着，冯特（Wundt，1832—1920）提出了色彩的圆锥概念，还有的学者提出了色彩的双圆锥概念。这样，经过三百年来的探索和不断发展完善，在表达色的序列和相互关系上，便从一开始的平面圆锥、多边形色彩图发展到现在的空间的立体球形色彩图——色立体（图1-5）。

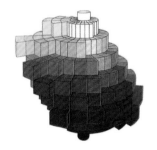

色立体定名法是色彩定名标准化的好方法，有利于国际性的色彩交流。色立体还为色彩设计者（包括画家）提供了丰富的色彩词汇，可以用来拓宽用色视域，更重要的是提供了一个可以直

图1-5 色立体

接感受的抽象色彩世界，它们实际地显现了色彩自身的逻辑关系，并能把如此全面丰富的色彩集合在一起进行细微的比较，启发艺术家对色彩自由的联想，以便更富创造性地搭配色彩。其次，色立体形象地表明了色相、明度、纯度间的相互关系，有助于色彩的分类、研究、应用，有助于对对比与调和等色彩规律的理解。建立标准化的色谱，给色彩的使用和管理带来了很大的方便，尤其对颜料制造和着色物品的工业化生产标准的确定更为重要。

1.6 色彩与设计色彩的联系

色彩是绘画的重要艺术语言，也是一种重要的表现手段和必要的条件之一。在绘画中色彩起着独特的作用。它在塑造人物、描绘景物中可以起到引人入胜、增强作品艺术效果的作用。巧妙地运用色彩，能使美术作品增加光彩，给人的印象更强烈、更深刻，塑造的艺术形象，能够更真实、更准确和更鲜明地表现生活和反映现实，因而也就更富有吸引力和艺术感染力。

艺术设计是一门新兴的学科。它以快节奏、多层次的现代生活方式和社会的全面发展以及人视觉的生理、心理与精神需求等诸多因素，越来越受到人们的关注。设计色彩是艺术设计专业的一门基础课程，它在色彩绘画的基础上增加了人视觉的生理、心理与精神需求等诸多因素的需求，它对现代艺术设计专业，如广告设计、插图设计、标志设计、建筑设计、服装设计等都有着重要作用。它在美化生活、满足物质需要的同时，也提供了精神上的享受，并巩固了色彩在绘画中独特的作用，因此色彩的协调与正确运用是产品成功走向市场的保证。

设计色彩则以绘画色彩为基础，根据设计专业的特点和要求，运用色彩归纳、概括、提炼等手段，表现物体的空间，它更注重和强调物象的形式美感以及色彩的对比协调关系，培养设计者表现色彩的能力。

对于色彩现象的成因以及色彩概念和原理的认识，通常从光色谈起。有光才有色，光不仅是生命之源，也是色彩的起因。光让我们感受到瑰丽的色彩世界，光决定了我们的视觉对自然界的感知。没有光线，色与形在我们视觉中就消失了。我们在绘画中运用的一切有关色彩的法则都是自然规律的反映。同时，绘画中的色彩是以人的视觉感受为基点的，人的色彩感觉首先来自锥体细胞机能，它能感受、分辨色光中的红、蓝、绿，并做出综合反映。而且，人的视觉感受还会受到生理或心理变化的影响，面对各类色彩会产生不同的生活体验或联想。光的运动和色光的反射是造成色彩现象的外界因素，而设计色彩概念则是由人的视觉思维长期以绘画色彩为基础而形成的。

设计色彩与绘画色彩既有区别，又有联系。绘画色彩是感性的、客观的、空间的、真实的，而设计色彩则是理性的、主观的、平面的。这就要求进行色彩学习时，要有侧重地做练

习。设计色彩将视觉中观察到的色彩经过有目的地筛选、梳理、提炼、变化体现出来。

1.7 设计色彩的法则

（1）平衡法则

①对称平衡。和谐效果的平衡表现形式。这类平衡调和形式最适宜表现主题突出、富有静态特征的色彩组合关系。对称平衡又细分为绝对对称与相对对称两种。绝对对称是指中轴线两侧的色彩要素全部一样，重叠后可成相同要素的对称平衡调和方法。它极具大方、安定的艺术情趣，如国徽的色彩构成。可是这种对称平衡如果处理不当，也会产生拘谨呆板、生硬机械之感。

②均衡平衡。即非对称的视觉重力的平衡构成形式。具体来讲就是色彩各造型要素被有机且自由地安排于画面之上获取视重稳定的平衡表现形式，这种平衡相对对称平衡而言，在色彩的组织上要更加活泼，偏重运动性。因此，要做好均衡平衡，设计者对不同颜色的心理偏重判断就显得举足轻重。在造型活动中，人们因为习惯把平常生活中的触感体验（如较大的形、较深的色、较重的物等经验）延伸于色彩艺术创作之中（图1-6）。

（2）色彩聚焦法则

在画面之中是要传达信息的，任何一个作品都包含了创作者的观点，以及若干要包装的信息，并不是一个信息，而是若干个信息，当然，这随着一个作品到底有多少信息层，有多少个聚焦点，或者是有多少个要传递的信息，来决定画面之中的层次，那么这些层次怎么通过视觉的表现形式传播出去的呢？这就是聚焦

色彩失衡　　　　色彩失衡

图1-6　均衡平衡

法则要研究的方向，实际上设计本身就是为了聚焦存在的，而色彩设计本身就是为了聚焦。

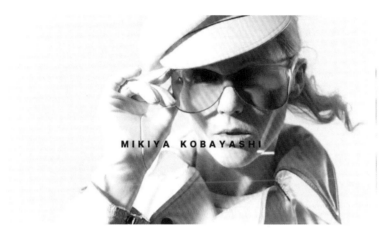

图1-7 色彩聚焦

图1-7这幅画面中，能够读出非常多的信息，这都是通过设计焦点完成的。首先，我们的第一焦点会停留在眼镜上，为什么呢，平衡中有彩色与无彩色的这种抗衡关系，使每种颜色的感觉都非常强烈，在这幅画面里就形成了这种感受，也就是说通过周围没有什么颜色的这种效果，甚至把模特画得白白的，然后这个眼镜的五颜六色的感觉一下就跳脱出来，这个时候，我们的聚焦是毫不犹豫的，当你看见眼镜的时候，你的意识也在告诉你这是一个眼镜广告，那它的品牌是什么呢？也就是出现了第二个焦点，在这两个焦点之中我们会移动，也就是说在这个过程中，我们既知道它的主题，也感受到了它的魅力，同时我们也知道了它的品牌，所有设计方想要传递的信息在非常短的时间内全部都传递出去了；接收方也如实地、没有耗损地接收到这些信息，这些是一个色彩设计真正需要的，即有意识地设置聚焦。

聚焦法则研究的是如何引导人们的视线、如何聚焦、如何安排画面的重点等。聚焦有两种规律：逐层聚焦、顺序聚焦。逐层聚焦是从画面的外部逐渐向内部渗透的过程，它表明信息的层级问题，即从大的信息层到小的信息层。如果你想表达信息层次的时候，比如界面的信息层，分类设计、导航设计等，在这过程中就用到了逐层聚焦的概念。另外一种聚焦是顺序聚焦，通常以信息块的形式展现出来，这是人们的视线从主聚焦到次聚焦移动的过程。这两种聚焦关系包含了所有的视觉设计。

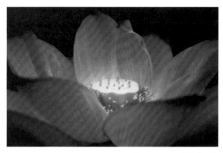

图1-8 同频法则

原图　　　　6色　　　　18色

图1-9 色彩群组关系

图1-10 复杂群组关系

图1-11 采用同频法则的案例

（3）同频法则

如图1-8，是一张自然中的荷花，这里有几种颜色呢？可能有人说这里有两种颜色，一种紫色，一种黄色，但实际上这里有无数种颜色，也就是说，任何画面不是由一两个颜色组成的，是由很多种颜色共同构成的。真正在软件中打开，每个像素的颜色色值都不一样，那么同频法则研究的就是色彩同组关系。

什么是色彩群组关系呢？举个例子来说，如图1-9，原图中包含很多颜色，把它调成6色，会看到造型差别很大；调成18色，和原图有点接近了。那么从色向的倾向性来看，作品包含了蓝色、绿色、深蓝色、灰色皮肤颜色，但实际上，原图包含12000种颜色，这就涉及色彩同频法则所研究的色彩群组问题，色彩层次的复杂和简单，以及色彩群组该怎么管理、色彩之间的呼应问题。

我们再来看一个例子，如图1-10，看到这个作品，我们感觉到有蓝色、红色、绿色，但实际上，这里的红色用到三种，绿色用到两种，蓝色用到两种以上，这个画面有很多颜色，并不是只有两个颜色，在一个红色的里面的就存在群组关系，绿色同样也有，这样就形成了三色组合的一个完整作品。

同频法则在画面的呼应、信息传达、画面的层次感、色彩管理上起到了很大的作用（图1-11）。

1.8 设计色彩的方法

（1）色相差形成的配色方式

①主导色彩配色。这是由一种色相构成的统一性配色。即由某一种色相支配、统一画面的配色，如果不是同一种色相，色环上相邻的类似色也可以形成相近的配色效果。根据主色与辅色之间的色相差不同，可以分为以下几种类型：同色系主导、邻近色主导、类似色主导、中差色主导、对比色主导、中性色主导、多色搭配下的主导（图**1-12**）。

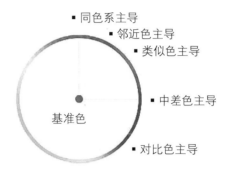

图1-12 主导色彩配色

②同色系配色。同色系配色是指主色和辅色都在统一色相上，这种配色方法往往会给人页面很一致化的感受（图**1-13**）。

品牌色　　　　主导色　　　　辅色

图1-13 同色系配色

如图**1-14**，整体蓝色设计带来统一印象，颜色的深浅分别承载不同类型的内容信息，比如信息内容模块，白色底代表用户内容，浅蓝色底代表回复内容，更深一点的蓝色底代表可回复操作，颜色主导着信息层次，也保持了该品牌形象。

③邻近色配色。邻近色配色方法比较常见，搭配比同色

图1-14 同色系配色网站

图1-15 邻近色配色

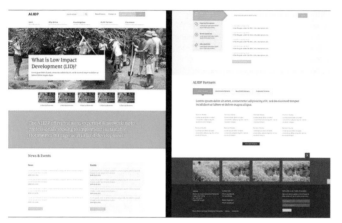

图1-16 邻近色配色网站

图1-17 类似色配色

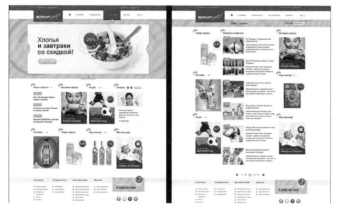

图1-18 类似色配色网站

系稍微丰富一些，色相柔和，过渡看起来也很和谐（图1-15）。

如图1-16，纯度高的色彩，基本用于组控件和文本标题颜色，各控件采用邻近色使页面显得不那么单调，再把色彩饱和度降低，用于不同背景色和模块划分。

④类似色配色。类似色配色也是常用的配色方法，对比不强，给人色感平静、调和的感觉（图1-17）。

如图1-18，红黄双色主导页面，色彩基本用于不同组控件表现，红色用于导航控件、按钮和图标，同时也作辅助元素的主色，利用偏橙的黄色代替品牌色，用于内容标签和背景搭配。

⑤中差色配色。颜色深浅营造空间感，也辅助了内容模块的层次划分。如图1-19、图1-20，统一的深蓝色系运用，传播了品牌形象。

⑥对比色配色。主导的对比配色需要精准地控制色彩搭配和面积，其中主导色会带动页面气氛，产生强烈的心理感受。

如图1-21、图1-22，红色的热闹体现内容的丰富多彩，品牌红色赋予组控件色彩和可操作任务，贯穿整个站点的可操作提示，又能体现品牌形象。红色多代表导航指引和类目分类；蓝色代表登录按钮、默认用户头像和标题，展示用户所产生的内容信息。

（2）色调调和形成的配色方式

这是由同一色调构成的统一性配色。深色调和暗色调等类似色调搭配也可以形成同样的配色效果。即使出现多种色相，只要保持色调一致，画面也能呈现整体统一性。根据色彩的情感，不同的调子会给人不同的感受。

品牌色　　　主导色　　　辅色

图1-19　中差色配色

图1-20　中差色配色网站

品牌色　　　主导色　　　辅色　　　中间色

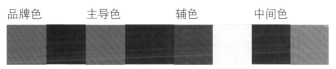

图1-21　对比色配色

图1-22　对比色配色网站

（3）对比配色形成的配色方式

由于对比色相互对比构成的配色，可以分为互补色或相反色搭配构成的色相对比效果，由明度差异构成的明度对比效果，以及由纯度差异构成的纯度对比效果。这种方式包括色相对比、双色对比、三色对比、多色对比、纯度对比、明度对比。

色彩是最能引起心境共鸣和情绪认知的元素，三原色能调配出非常丰富的色彩，色彩搭配更是千变万化。设计配色时，可以摒弃一些传统的默认样式，了解设计背后的需求，思考色彩对页面场景表现、情感传达等的作用，从而有依据、有条理、有方法地构建色彩搭配方案。

第2章

设计色彩在
视觉传达设计中的应用

———

2.1 概述

　　当今社会，消费主义至上的商业竞争日益激烈，琳琅满目的商品包装，形态各异的海报充斥着大街小巷和各种零售百货中。在无可避免的信息化浪潮下，视觉传达仍然是传递信息最为有效的沟通方式，而色彩则是设计最基本的元素，其自身有着很多功能和作用，在物质条件日趋拔高的社会中，它是时代及人文的需求，也是视觉传达设计的必要条件。将设计色彩运用于视觉传达中，能更好地为不同的消费群体和企业服务。通过色彩来表达思想和创作理念，能使生活中的设计构想更为功能化和人性化，给人们带来更为舒适的视觉享受，同时也能增强设计物的被识别率，强化人群对被设计物的记忆，并有效传达被设计物的信息。此外，设计色彩还需要不断探索创新，为视觉表达创造出新的前景，让不同地区、不同年龄、不同肤色、不同语言和不同性别的人们通过色彩体验来进行情感交流，从而跨越语言文字的障碍。

2.2 海报设计中的色彩应用

2.2.1 海报设计中的色彩作用

　　海报作为一种传递信息的艺术设计表现形式，也是一种大众化的宣传工具，它主要依靠视觉传达来进行交流。在海报设计中，图形和色彩是最直接最有效的感知渠道，人们通过肉眼去看海报上的视觉语言信息来感知，所以色彩表现是海报设计产生视觉冲击力和艺术张力的重要前提。在现代海报设计中，除了用色彩象征性情感来表达海报的主题之外，更重要的是学会怎样利用色彩之间的关系来相互组合，创造出即适用于体现海报主题也彰显海报艺术审美需求的优秀作品。

　　不管是什么类型的设计，为了实现作品传情达意的需要，色彩作为重要手段和渠道有着决定性的作用，一件海报作品的好与坏也取决于色彩应用的优与劣。从心理学角度上来说，所有完美的色彩组合和搭配是具有能够影响人们感知、记忆与联想的作用的，它的功能体现在以下几个方面。

图2-1 饱和度高的色彩（1）

图2-2 饱和度高的色彩（2）

图2-3 公益类海报

（1）鲜明性

鲜艳靓丽的色彩能够加强海报作品的视觉张力，给人留下深刻愉悦的印象。有的海报十分大胆地将一些饱和度高的色彩运用到海报中（图2-1、图2-2），通过光效应艺术的表现手法把不同色相的颜色进行叠加，形成色彩刺激，使海报画面具有强烈的韵律感。

（2）认知性

为了使海报作品脱颖而出，在创作时可借助色彩的处理方法和技巧，使作品易于观众识别，同时也有助于创作个性诉求。

（3）情感性

从视觉心理来说，不同的色彩可以诱发人们多种情感作用，红色渲染着幸福，粉色象征着甜蜜的回忆，所以色彩有助于海报在信息传达中生成情感共鸣。比如这张公益类海报（图2-3），反映非常严肃的环境问题。

如图2-3，这张海报是单色调，主要由黑白两色构成，画面具有强烈的视觉冲击力，黑色作为明度最低的中性色能够最大限度地反衬出前面白色的字体。同时黑色的色彩性格具有不同的较为极端的象征意义，一方面代表了沉稳、严肃、正式，另一方面又有着悲伤、死亡的含义。在某种程度上其色彩调性较为适合公益海报，具有警示、提醒的作用，由黑白两色与字体设计结合，向人们传递出海洋生态环境的重要性。

（4）审美性

精妙的色彩组合所造成的完美境界，能提供精神上的认知和享受，使人们在欣赏海报时能得到美的享受。

2.2.2 海报设计中的色彩应用

（1）黑白对比

黑白对比是设计中最单纯、最强烈的对比关系。很多优秀的海报作品都是运用这种对比关系。比如世界三大平面设计师之一的福田繁雄就非常擅长使用黑白对比色进行海报设计（图2-4）。

同样擅长使用黑白色彩来进行设计的日本设计师佐野研二郎曾返回母校，为多摩美术大学设计了一系列形象海报（图2-5、图2-6）。海报以"手工制造 Made by Hands"为主题，每张海报都控制在黑白色调，并且出现手的形象，不同的手正在做着某样手工，如推多米诺骨牌、喷、拿、捏、握、叠等，这些手工产生的效果与校名TAMABI字体互为呼应，体现了多摩美术大学致力启发创造、推动边界思维的教学理念，这也是One Show Design 2013设计类的获奖作品。

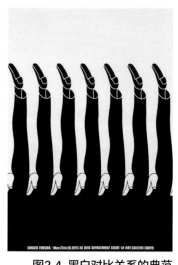

图2-4 黑白对比关系的典范

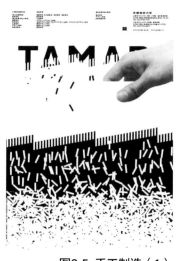

图2-5 手工制造（1）

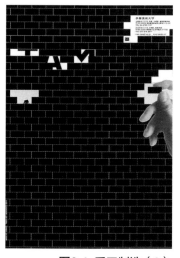

图2-6 手工制造（2）

 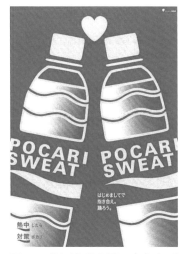

图2-7 蓝与浅蓝（蓝+白）色对比（1）

图2-8 蓝与浅监（蓝+白）色对比（2）

（2）单色对比

单色对比是指一种色相的不同明度或不同纯度变化的对比，俗称同类色组合，这种对比能形成和谐的颜色关系。如蓝与浅蓝（蓝+白）色对比（图2-7、图2-8），绿与粉绿（绿+白）与墨绿（绿+黑）色等对比。对比效果统一、文静、雅致、含蓄、稳重，但也易产生单调、乏味、呆板的弊病。

（3）间色对比

间色亦称"第二次色"。（品）红、（柠檬）黄、（不鲜艳）青三原色中的某两种原色相互混合的颜色。当我们把三原色中的红色与黄色等量调配就可以得出橙色，把红色与青色等量调得出紫色，而黄色与青色等量调配则可以得出绿色。所以间色对比是指把绿、紫、橙搭配起来，形成强烈的颜色关系。20世纪六七十年代，纽约声名大噪的图钉工作室的作品中，就有大量间色对比的海报作品。"图钉"一词是对他们的设计方法的最完美诠释，他们随意地收集视觉印象，就像是将图片、剪报和明信片结合自身高超的美学修养知地性钉在公告板上。图钉工作室形成的这种自由、活泼、拼贴、融合个人观念被称为"图钉风格"，在世界各地被广泛流传和争相模仿，相当多的青年设计家在"图钉风格"的影响下成长起来，进而进一步发展了这种风格。

西蒙·切瓦斯特作为图钉工作室的创始人之一，其作品本就具有极强的后现代主义设计和波普艺术的风采（图2-9、图2-10）。用色饱满，配色大胆直接，

紫色、橙色还有绿色的合理使用恰好地迎合了六七十年代作为 "迷幻年代"的审美需求，具有极高的识别性，深受当时年轻人和大众的喜爱。

图2-9 西蒙·切瓦斯特作品（1）

图2-10 西蒙·切瓦斯特作品（2）

图2-11 左右互补色对比

（4）左右互补色对比

左右互补色对比是指把一块颜色与其补色左右两边的颜色搭配起来，形成强烈的颜色对比。如黄与蓝、青与红、品红和绿均为互补色。那么黄色与品红、黄色与青色、青与品红，青与橙色、橙色和蓝色、品红和蓝色（图2-11）、红色和蓝色能形成冲突对比关系。

左右核互补色对比用色单纯直接，在许多海报里都有较好的色彩表现效果。美国设计大师莱斯特比尔也将这种配色方法使用得炉火纯青，在他的作品里最多见的就是这种红蓝对比（图2-12、图2-13）。鲜明的配色再加上拼贴的黑白摄影照片，海报整体上呈现出了19世纪初期复古的美感，皆因莱斯特本人深受俄国构成主义的影响。

图2-12 莱斯特比尔作品（1）

图2-13 莱斯特比尔作品（2）

另外，冲突对比色也可以组合使用，合理的搭配能够让海报眼前一亮，使得画面造型更有记忆点。在日本知名平面设计大师横尾忠则的海报作品中，就很好地将这几种冲突对比色均匀放置（图2-14、图2-15），比如橙色和蓝色、粉色和青色等色彩组合通过大胆地插

图2-14 横尾忠则作品（1）

图2-15 横尾忠则作品（2）

图对观众进行了展现，在他的造型里和色彩里，我们看不到太多阴影的存在，基本都是明亮鲜活的色彩，这与其说是艺术家的一种创作表现，不如说是一种心情，一种情绪的抒发，有一种火山喷发的痛快淋漓，一蹴而就。面对他的画面颜色，我们只能甩"活的""死的""很涩"这些平时用形容心情的形容词来表述，因为它是平面的、直觉的、感情的，这样子的梦幻配色从而使得横尾忠则的海报作品表现风格更加前卫大胆。

在另外一位日本设计师小岛良平的作品中，这种左右补色的搭配运用也十分多见。和横尾忠则一样，他在色彩运用上也喜欢将对比强烈的色彩并置，产生同时对比的效果，而且擅长将

色块精确地划分，时而覆叠、时而透叠。在小岛的色彩里，除了运用补色调和外，他还常常利用类似调和来达到画面的和谐，所以色彩在用得极艳的同时，色彩的明度又得到了控制，图2-16是小岛1985年为日本野鸟会设计的海报，目的是拯救世界上的鸟类。这里他根据鸟的轮廓，用色块勾勒鸟身体上的结构变化，特别是野鸭的身体内轮廓，运用红、橙、黄三种类似色，给人一种非常和谐的色彩调和感受。同时，他将底色刷成灰色，在鸭嘴和鸟翅上用了黄色和蓝紫色的补色对比，但面积不大，使得整幅画面既有对比，又呈现总体的调和趋势，唤起人们对鸟类的关心和怜爱之情。

（5）类似色对比

类似色对比是指把色轮上90°角内相邻接的颜色搭配起来，形成和谐的颜色关系。类似色由于色相对比不强给人有色感和谐、自然调和的感觉，因此在配色中得以广泛应用。

国际知名的设计大师冈特兰堡在1971年创作了这幅海报作品（图2-17），高纯度的红色搭配青春的浅粉色，使得海报渲染出极其暧昧的个性和视觉张力，同时较为接近的两种色相并没有产生冲突感，使得海报具有较高的视觉舒适度。

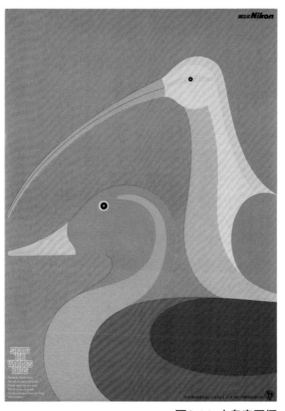

图2-16 小岛良平倔　　　　图2-17 冈特兰堡作品

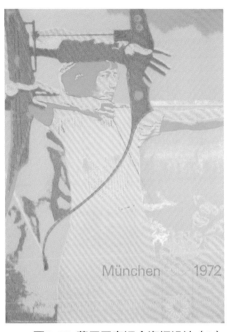

图2-18 慕尼黑奥运会海报设计（1）　　　图2-19 慕尼黑奥运会海报设计（2）

　　另外一位被世人称赞的设计大师奥托·艾舍在**1972**年设计出了一套举世闻名的作品，为慕尼黑奥运会做的形象视觉设计。特别是奥运会的海报设计（图**2-18**、图**2-19**）尤为经典，除了少部分跳脱的色彩之外，大部分色彩的搭配与运用都是色相环上的邻近色，色彩淡雅宜人，视觉效果非常清爽，符合夏季奥运会的主题。

（6）互补色对比

　　互补色对比是指把任意一对互补色搭配起来，形成强烈的颜色关系。比如红与绿，黄与蓝，品红和青色。尼古拉斯·特罗斯勒设计的一系列以爵士音乐为主题创作的海报将互补色灵活运用到极致（图2-20、图2-21），红色和绿色相互穿插交融，使海报具有冲破画面的韵律和节奏感。

图2-20 互补色对比——乐器　　图2-21 互补色对比——手指

图2-22 佐藤晃一作品（1）　　　　图2-23 佐藤晃一作品（2）

日本设计大师佐藤晃一也是用色的高手，常使用明快的几何造型以及表现主义的色彩来使作品变得活泼、单纯。通览佐藤晃一的作品，感受最强烈的是他运用浓重而具有感染力的色彩和大胆的想像使得作品具有极强的视觉张力，比如这两张海报作品（图2-22、图2-23）将几种互补色糅合到一起，使色面的量感和张力放大，让画面极具生命力。

2.3　标志设计中的色彩应用

心理学研究表明，人的视觉器官在观察物体时，最初的几秒内色彩感觉占80%，而形体感觉只占20%，两分钟后色彩占60%，形体占40%，5分钟后各占一半，并持续这种状态。好的色彩的使用，可以增加标志设计的鲜明性，增加人们对品牌的认知，还可以激发人们的情感，接收标志传达的信息和内容。

2.3.1　标志设计中色彩的性格表现

色彩本身除了具有刺激知觉、引起生理反应的作用之外，更能使人们在生活习惯、宗教信仰、社会规范、世界观和生活环境的影响下，看到色彩就自然产生多种具体的联想或抽象的情感。下面对几种典型色彩的性格加以简要介绍。

红色光的穿透能力较强，因此一些警戒性的标志多用红色，如交通信号灯采

用红色以示警惕、停止，即使在雨雾天气，也较容易被发现；而仪器面板上的"停止""危险"标志也常用红色表现。从生活习惯来看，不少民族地区把红色作为欢乐、喜庆、热烈的象征。同时红色是最热烈的颜色，能表达激情。热与火、速度与热情、慷慨与激动、竞争与进攻都可用红色体现。比如世界知名企业可口可乐公司的logo就是将热情活泼的红色与古典的卷线体相结合（图2-24），既体现了品牌悠久的历史，也展现了可口可乐一贯的品牌宗旨——与大家分享快乐。

橙色给人以温暖、明快、兴奋、进步的感觉。由于橙色在空气中的穿透力仅次于红色，相当醒目，因而也被用作信号指示。橙色是暖色调，预示热心、活泼和丰收。如果想要表现得艳丽而引人注目，那么可以使用橙色。作为一种突出色调，它可能会刺激受众的情感，因此最好节约地使用。因为现代的大众传媒均以新媒体的方式来和消费者进行沟通和交流，所以现在许多年轻人喜欢的电商品牌、视频网站以及听歌的平台比如淘宝、土豆和虾米音乐等标志均采用活泼的橙色去彰显青春和活力（图2-25）。

绿色是植物的代表色，又被称为"生命色"。休息场所常用绿色以制造安静、清逸的环境气氛；无污染、鲜活、环保型的食品称为绿色食品。可见绿色是生命、成长、健康、向上的象征。在某些情况下，它是一种友好的色彩，表示忠心和聪明。绿色通常用在财政金融领域、生产领域和卫生保健领域。比如阿里健康的标志就采用了代表生命和青春的绿色（图2-26），同时用相近的蓝色和跳脱的橙色做点缀，表明了企业的品牌定位，即向现在的年轻人传递健康生活观念，同时提供渠道方便人们就医和看病。

蓝色很容易令人联想到天空、海洋、远景、寒冷，使人感觉到深远、天然、宁静与凉爽。同时它也传递和平、宁静、协调、信任。蓝色的色彩性格能够给人以稳重大方质感，所以许多国际知名的大企业喜欢采用蓝色来做标志的主要配色（图2-27）。同时蓝

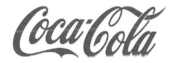

图2-24　可口可乐公司的logo

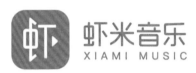

图2-25　虾米音乐

图2-26　阿里健康的标志

图2-27　联合利华公司logo

色由于其偏冷的色调，被人认为是理智、冷静的象征，所以许多高科技产品或新型互联网企业喜欢用蓝色来体现其产品特性（图**2-28**）。

紫色是一种神秘的色彩，象征皇权和灵性，对于非传统和创造性方面，它不仅是好的选择，有时候甚至是唯一选择。对大多数人来说淡紫色是另一种能表达色彩情感的颜色，经常被运用在浪漫的故事里，如思乡、怀旧的场合，或讲求优美的情况下，在表现创造性、奇异性等方面也经常被使用。

黑色往往与黑暗、恐怖、忧伤、悲哀、沉默等情感相联系；但另一方面黑色也能使人得到休息、宁静、沉思、严肃、坚毅、力量的感受，所以许多运动品牌都采用黑色来做标志的配色（图**2-29**）。

灰色给人以平静、大方、严肃和柔和的感觉。人们常常把灰色当成无私、平淡的象征。因此某种含有灰色的标志，给人以大众、文雅、精致、含蓄、耐人寻味的感受，比如世界知名企业苹果的标志经过一代又一代的演变，最终采用灰色作为标志最常见的配色，因为灰色本就是一种中性色，不含有太多的攻击性，所以适合苹果一贯的品牌定位和包装的设计风格（图**2-30**）。同时，许多文化艺术类产业比如知美术馆也会采用灰色来设计标志，能给人以高雅文艺的气质（图**2-31**）。

2.3.2 标志设计中色彩的运用形式

（1）单色形式

单色形式是指仅以一种色相作为标志的色彩语言表达形式和单色反白形式。在可视面积小的标志中，单色具有统一、易识别等特征。对单色的选择要依据主题内容和标志图形的造型而定，简洁、符号性强的造型较适合用单色，而造型相对复杂的图形则不适宜选择单色。例如，世界知名的**ADOBE**公司的标志用的就是红色反白形式。

（2）类似色形式

类似色形式是指用在色相环上相邻的两色或三色进行组合搭配的色彩形式。由于色相接近、色差微弱，故类似色形式既有单色的统一感，又有相对微妙的色差变化。例如，壳牌的标志用的就是黄色和红色两种主色调（图**2-32**），代表着壳牌对石油天然气等能源技术的传承。

图2-28 Facebook logo

图2-29 运动品牌 adidas

图2-30 苹果logo

图2-31 知美术馆

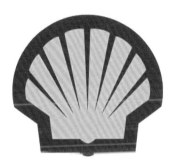

图2-32 壳牌的标志

图2-33 法国巴黎申办奥运会的标志

图2-34 宜家家居

（3）对比色形式

对比色是指两种可以被明显区分的色彩，使用对比色具有效果强烈、鲜明、明快、饱满、活跃等特点。例如，法国巴黎申办奥运会的标志就运用饱和度较高的蓝色和红色来形成较强烈的视觉对比效果（图2-33），同时作为来自北欧知名的家具零售品牌——宜家家居的店铺体量非常大，而标志作为品牌对外展现的形象之 ，黄色和蓝色的互补对比能够让宜家的标志非常醒目（图2-34）。

2.3.3 正确选择标志设计的色彩

（1）根据色彩的冷暖感选择标志色彩

色彩是由于光波的物理性质决定的，因此能在机能上给人一种特殊的感觉，让人根据色彩的物理性质，形成直觉性的反应。一般而言，服务业、食品业宜选

图2-35 乐事食品

图2-36 香港科技园

图2-37 富士重工的标志

图2-38 时尚服饰品牌的标志

图2-39 昆山文化艺术中心

图2-40 欢乐谷的标志

用暖色系列（图2-35），而高科技行业如电子产业，则宜选用冷色系列（图2-36）。

（2）根据色彩的轻重感选择标志色彩

色彩本身是没有轻重之分的，但是由于色彩光波性质上的差异，人们会在心理上觉得有的色彩重些，有的色彩轻些。设计标志色彩时，设计者应该根据色彩的轻重心理效应选择合适的色彩，如婴幼儿品牌选用较轻的色彩，老年用品、重工业企业则选用较重的色彩。比如富士重工的标志就采用深灰色、黑色以及较深的蓝色及金属色来进行配色的（图2-37）。

（3）根据色彩的软硬感选择标志色彩

色彩的软硬感觉主要来自色彩的明度，但与纯度亦有一定的关系。明度越高感觉越软，明度越低则感觉越硬，但白色不同。明度高且纯度低的色彩有软感，中纯度的色也呈柔感，因为它们易使人联想起骆驼、狐狸、猫、狗等好多动物的皮毛，还有毛呢、绒织物等。高纯度和低纯度的色彩都呈硬感，如果它们明度又低则硬感更明显。色相与色彩的软、硬感几乎无关。较软的颜色适合一些时尚服饰品牌的标志，比较贴合服饰的材料和质感（图2-38）。中纯度的色彩适合文化艺术产业，会给人以文雅、雅致的气质（图2-39）。

（4）根据色彩的奋静感选择标志色彩

一般来说，暖色、高明度色、纯色对视觉神经刺激性强，会引起观者的兴奋感；而冷色、低纯度色、灰色则给人以沉静的感觉。比如欢乐谷的标志为了凸显游乐时的快乐和幸福，而采用了明度和纯度都很高的颜色（图2-40）。

2.4 包装设计中的色彩应用

好的商品包装色彩会格外引人注目，因为色彩是直接作用于人的视觉神经的因素。当人们面对众多的商品，能瞬间留给消费者视觉印象深刻的商品，必然是具有鲜明个性色彩的包装。当人们最初接触到某一商品时，大多是无意识的。但当消费者再次购买这一商品时，就会对包装有意识地注意，尤其是对色彩产生有意识地注意。因此，商品包装色彩应用得当，会加深消费者的注意力，从而触发购买行为。优良的商品包装色彩，不仅能美化商品，抓住消费者的视线，使人们在购买商品过程中有良好的审美享受，同时也起到了对商品的宣传作用，让人不经意中注意到它的品牌。

2.4.1 包装设计对色彩的要求

（1）包装的色彩要与商品的性能和特点相吻合

商品种类包罗万象，有的商品是任何人都可以使用的，而有些商品是某一个特定人群或特定行业使用的，所以商品具有不同的性能和特点，其包装也应根据商品的不同性能和特点使用不同的色彩。

①食品包装。可以根据色彩的味觉来设计包装色彩，色彩的味觉就是人们对于色彩所产生的味觉联想，是以人们口腹之欲的经验法则作为理论基础得来的。比如：

甜味：一般是乳黄、橙、红等明度较高的暖色，易联想到西瓜、蛋糕、冰淇淋奶油等。格力高旗下的百醇饼干就采用了黄色和粉色来体现饼干注心的甜蜜（图2-41、图2-42）。

图2-41 百醇
（提拉米苏味）　　图2-42 百醇
（草莓味）

酸味：一般是绿色，以及黄绿这类的色彩，易联想到未成熟的橘子和柠檬。比如酸奶和乳酸饮料都会使用大面积绿色来做包装（图2-43）。

苦味：以黑色、灰褐色为主，一般是低明

图2-43 优酸乳包装

图2-44　星巴克咖啡
包装　　　　　　　　　　　图2-45　雀巢咖啡包装　　　　　　　　　　图2-46　黔之赞礼

图2-47　初元　　图2-48　Counterpain　　图2-49　VIVO手机的外包装　　图2-50　电子温度仪的包装

度，低纯度的色彩，易联想到中药、咖啡、茶叶等。星巴克和雀巢的咖啡分别用黑色和深棕来做包装的主要配色（图2-44、图2-45），去体现咖啡醇厚、香浓的味道。

辣味：以红色和绿色或者蓝色这类的高纯度色彩为主，易联想到辣椒、咖喱、芥末、白酒（图2-46）。

②药品包装。常用单纯的冷色调，比如蓝色、绿色、灰色，易使人感觉安宁、沉静，适用于消炎、退热、镇痛类药品；也可使用暖色调，暖色用于滋补、保健、营养、兴奋和强心类药品，国内的初元作为保健品用了深红和有质感的古铜色来展现包装（图2-47），强调了产品的特点和属性。

泰国知名的药用品牌Counterpain则是干脆出了一蓝一红两种颜色的包装来体现产品的定位和用途（图2-48），蓝色包装药膏质感清凉，用于消炎镇痛；红色包装药膏发热，对肌肉酸痛处有活血祛瘀的功效。

③日用五金产品包装。日用五金产品（刀、剪等）的包装宜使用浑厚、单纯的色彩，以反映产品内在结构的牢固、耐用。

④电子产品。为了体现其高科技性，包装往往以蓝色为主。VIVO手机的外包装和电子温度仪的包装风别用了深蓝和浅蓝（图2-49、图2-50），除了均体现产品的科技性能之外，较深的蓝色会给人以可靠、雍容的印象，而明度较高的浅蓝色给人以清凉感（图2-50）。

（2）包装的色彩要考虑不同地域和民族的喜好

同一色彩会引起不同地域的人们各不相同的习惯性联想，产生不同的、甚至是相反的爱憎感情。因此，产品要占领国际市场，必须重视地域习俗所产生的色彩审美倾向。

中国人认为红色代表大吉大利、喜气洋洋，所以结婚、庆典等都会以红色为主。日本人喜欢纯洁的白色，结婚、庆典等场合用的商品包装都围绕白色来设计；英国人喜欢金色，认为其象征名誉和忠诚；爱尔兰人喜爱绿色及鲜明的色彩；西班牙人喜爱黑色；意大利人喜爱绿色、黄色、红色；澳大利亚人喜爱绿色；荷兰人喜爱橙色和蓝色等。此外，包装设计中，还应特别注意避免使用各个国家和地区忌讳的颜色和形状。例如红三角在捷克是有毒的标记；瑞典的国家色为蓝色和黄色，不宜乱用。

2.4.2 包装设计中色彩的设计方法

（1）恰当地选择包装主色调

商品能够在最初一瞬间吸引消费者，主要靠包装的主色调。选择包装的主色调应从以下几个方面着手。

①根据商品的用途和功能选择。包装主色调可根据商品的用途和功能来选择，通过对商品的分析和联想，使用与其内涵有联系的色彩。例如春、夏、秋、冬四季的季节性用品，设计者可以分别采用四个季节的象征色彩。此外，同类商品不同口味的食品也可以用不同色彩的包装（图2-51）。同系列耳机产品不同的外形在包装上也会有不同的颜色划分，这样也方便消费者识别和挑选商品（图2-51、图2-52）。

图2-51 不同口味的食品　　　　　　　　　图2-52 同系列耳机产品不同的外形

②根据商品的受众选择。不同的商品面向的消费者也不同，设计者可以运用不同的色彩来迎合不同消费群体的喜好。如男用化妆品包装多用黑、银、深蓝色和深棕色，以强调男性的庄重和威严，女用化妆品包装以淡雅的粉红色、玫瑰色和浅紫色为主（图2-53、图2-54），以显示女性的温柔和妩媚；儿童用商品包装可以采用纯度高、明亮的色彩，以符合儿童活泼可爱的特点。当然，对于儿童商品来说，其购买者往往是妇女，因此包装用色还要考虑妇女的审美心理。

③顺应色彩的流行趋势。流行色具有鲜明的时代感，人们的爱好和审美兴趣往往因追求流行色而转移。国际流行色的信息可以从"国际流行色委员会"发布的色卡中获得，也可以从《国际色彩权威》中得到。

④根据商品的"形象色"选择。商品的"形象色"一般与商品或商品原料本身固有的颜色有着密切的联系，长期以来，某种色彩在人们脑海中形成了固定的联想。例如：牛奶的"形象色"为白色与蓝色，橙子的"形象色"为橘红色，苹果为绿色和红色（图2-55）。日本的调料品牌包装通过明快的颜色绘制了非常简单的插画（图2-56），所以消费者能从"形象色"中比较容易地了解包装内是什么商品，从而促进销售。

（2）科学地进行色彩组合

单色一般多用在低档商品的包装上，以单色与白色形成对比，满足比较朴素的色彩要求。当然，如果使用包装材料质量好，印刷技术好，或巧妙地与产品本身融为一体，也能出现高贵、庄重的效果。双色主要是以一种颜色为主，另外一种颜色与之相配合。多色则主要是几种颜色相配合，使商品的包装更鲜明，更和谐。

双色或多色组合时，要特别注意色彩的对比效果。这种对比效果不单单指面积、形状、位置的对比，还包括色彩三要素——色相、明度、饱和度的对比。

色相对比可以增强色相的明确性和鲜艳感，对比强、纯度高的色相效果更显华丽、鲜明，容易使人兴奋、激动，从而加强配色的生动、活泼。例如饮料软包装以蓝色为底色衬托出一杯黄色的果汁（图2-57），可使商品鲜明夺目。打奶茶通过大面积的黑色来反衬清新的绿色（图2-58），从而突出奶茶醇厚有清香的口感。

具有明度差别的色彩成千上万，它们彼此不同，形成的对比关系也各具特点。深色的商品可以利用亮调衬托，淡色的商品可以用暗调陪衬。例如，男士护肤品和香水等包装常常以深色为基调，搭配小面积中明度色以示庄重（图

图2-53　女用化妆品包装　　图2-54　沐浴露　　图2-55　饮品的外包装　　图2-56　日本的调料品牌包装

图2-57　果汁　　　　图2-58　打奶茶　　　　图2-59　男士香水　　　　图2-60　巧克力

图2-61　茶叶　　　图2-62　韩国的饮品　　图2-63　日本的果酒

2-59）。

　　饱和度对比会对人的心理产生刺激作用。在食品包装上，使用色彩艳丽明快的强对比色可以强调出食品香甜的嗅觉、味觉和口感。例如：巧克力、麦片等食品，多以金色、红色、咖啡色等饱和度较高的颜色为基调，配以饱和度较低的颜色（图2-60），这种强对比手法，会给人以新鲜美味、营养丰富的感觉。而饱和度对比弱的色彩，则给人以柔和淡雅之感，如茶叶包装采用饱和度相差不大的颜色（图2-61），其相对较弱的对比效果可以给人清新、健康的感觉。

　　此外，还可以运用冷、暖色调的对比，包装上经常用较大面积的冷色作主调，用面积较小的暖色配合，或用大面积的暖色与小面积的冷色对比（图2-62）。如日本的果酒就采用大面积墨绿色与小面积黄色对比（图2-63），具有很强的吸引力。

2.5 书籍装帧中的色彩应用

随着我国出版市场的飞速发展，相关行业间的竞争也日趋激烈，在降低纸张等方面的生产成本已经不能为企业提供竞争力的时期，提高销量已经成为第二大发展方向。书籍的装帧设计不仅关系到书籍的销量，更在某种程度上影响了读者对于书籍的看法。毕竟，眼睛是心灵的窗户，书籍的色彩语言在某种情况下可以直接向读者传达书籍的相关信息，如果能够将书籍装帧设计中色彩语言这一核心要素恰当地应用，那么书籍的装帧设计这一环节将会为相关企业提供强大的市场竞争能力。

2.5.1 书籍装帧中的色彩语言

色彩作为书籍外观上的最显著特征，能够最先引起读者的关注。色彩在装帧设计中作为一种设计语言，从某种角度上来讲，可以说是包装的"包装"。色彩能从视觉上给人以最直观的感受，甚至可以说为书籍传达了最有力的视觉信号。将色彩作为一种语言应用于包装设计上，可以最大限度地发挥色彩本身所具备的独特魅力。

（1）色彩语言在书籍装帧中的作用

色彩作为一种语言可以说是贯穿了整部书籍，其不仅关系到书籍封面等外在的包装设计，也关系到书籍内容的设计和安排。色彩不同于文字，文字是直接通过表述与读者达成一种思想上的交流，而色彩作为一种语言可以直接通过视觉上的接触，在某种角度上向读者传达书籍中所包含的信息。同时，色彩也能影响读者的情绪以及心理状态。

图2-64 诗歌类书籍——诗经

（2）书籍装帧设计中色彩语言的运用技巧

将色彩语言应用于装帧设计中需要考虑到书籍的类型、具体内容以及所面对的人群。相关人员要根据这些来处理好书籍装帧设计中的色彩搭配问题，同时也要根据书籍中的不同位置来考虑色彩的应用。不同的书籍有着不同的特点，比如诗歌类书籍就比较倾向于清丽淡雅的色彩（图2-64）。

2.5.2 关于书籍装帧设计中不同位置色彩语言的运用

（1）书籍封面上色彩语言的运用

封面往往是整部书籍中第一时间出现在读者视线中的部分，对于书籍自身和读者都有着重要意义。书籍以封面来向读者传达关于书籍的信息，从而吸引读者，大部分读者也通过封面来寻找能够吸引自己的书籍。所以在封面的设计上应该突破传统意义上通过文字和图案吸引读者的设计理念，将多变的色彩引入到书籍封面的设计中。相关人员可以根据书籍的主要内容和相关思想，通过控制色彩的明度、纯度和色相来达到设计上的色彩与内容和谐统一的效果，从而吸引读者。

日本书籍装帧大师杉浦康平的作品《全宇宙志》（图2-65），该书从封面到内页用色非常纯粹，全部由单纯黑白二色构成，封面的背景色为黑色，细腻的插图和书名则使用了白色。黑色和白色都是无彩色系，同时也是两个相反的颜色。黑色是最暗的颜色，白色是最亮的颜色，两种颜色都有较为极端的色彩个性。比如白色有时候是纯洁的象征，但有时又令人感到乏味单调。黑色百搭大方，但容易让人产生死亡联想。而杉浦康平将这两种极致的颜色组合到一块，塑造出一个深邃、广博、神秘、变幻莫测又亘古不变的书中世界，为人们娓娓道来星罗棋布的万象宇宙。

汉声久享盛誉的"大过新年"系列推出的《大过鸡年》专集（图2-66），

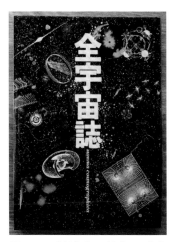

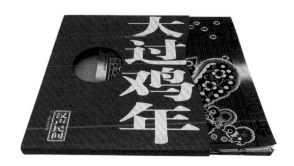

图2-65 杉浦康平的作品《全宇宙志》

图2-66 汉声久享盛誉的"大过新年"系列《大过鸡年》专集

书中的十二张大海报，从汉声多年采集的美术资料中挑选精华，每张皆是难得的民间瑰宝。此书承袭"大过新年"系列惯有的书籍装帧形式，书内的十二张大海报可剪可贴，在书籍封面的设计上，大红的外封配色明亮醒目，搭配内封里吉祥喜庆的年画，成为阖家团聚、走亲访友之送礼佳品。

（2）书籍扉页上色彩语言的运用

书籍的扉页一般都是对作者、书名以及出版单位等相关内容的介绍，在整部书籍中起到的是一个桥梁的作用，能使读者从封面成功过渡到书籍的具体内容。从某种角度上来看，书籍的扉页起到的是一个辅助作用，所以在色彩的运用上，不需要太强烈的视觉冲击，只需要和服务的主体，即相关文字相互配合即可。在书籍扉页的色彩语言运用上大多采用纯色，来衬托出书籍名称、作者及书籍的出版单位（图2-67）。

（3）书脊上色彩语言的运用

在整部书籍的外包装上，还有一个重要的部分就是书脊，这一部分看似在书籍中占的面积很小，却担负着先锋的作用。书脊关系到了书籍封面和封底的衔接，同时在书籍上架以后，书脊也是首先要展现给读者的。书脊上的文字内容主要包括作者、书名及相关出版单位，在色彩的运用上需要注意运用对比鲜明的色彩来达到吸引读者眼球的效果，同时也要注意和书籍封面封底的色彩协调统一，给读者良好的第一印象。

《桃花坞新年画六十年》这本书在书脊色彩上的处理非常出彩（图2-68、图2-69），装订口用的是明亮艳丽的粉色，并且使用了绿色装订线，书脊上提供书籍信息部块也同样使用了粉色，粉和绿本身就是左右互补色对比，具有较强的视觉冲击，能使人第一时间聚焦于书脊。

图2-67《当你老了》

图2-68《桃花坞新年画六十年》（1）

图2-69《桃花坞新年画六十年》（2）

（4）书籍内部插图中色彩语言的运用

书籍的内部插图是书籍内容中的重要组成部分，在书籍有着非常关键的作用，有着辅助读者理解文章内容、对文字内容进行补充说明、丰富读者视觉享受的功能。在内部插图的色彩安排上要考虑到图案和文字的区分度，使读者在阅读过程中具有明确的阅读方向，并能够有效地识别文字内容，而不会因为插图产生视觉干扰。同时在色彩的设计上应该巧妙的构思，利用鲜明的色彩对比来使读者了解到书籍自身的内涵，同时，要注意色彩的对比度问题，以免出现色彩太过单一的情况，为读者对书籍的阅读造成不良影响。

《兔儿爷丢了耳朵》是一本艺术性高超的绘本（图2-70、图2-71）。无论从文字语言、美术呈现、装帧设计等各方面，都给人一种别具一格的体验。感受悠久的中国传统文化。兔儿爷是中秋节的一个传统玩意儿，传说可以驱除疾病，给人带来平安，悠久的中国传统故事寓意了善良的中国人民对团圆、美满生活的祝愿。

书籍中的插图体现了中国新剪纸艺术的美（图2-72～图2-75）。剪纸大师赵希岗在中国传统剪纸的基础上，增加了时尚和童趣的元素，他的从外到内一刀到底的新剪纸艺术手法，堪称以剪代笔之妙。用色大胆，均采用儿童所能接受并喜爱的高纯度配色，兔子整体用白色展现，

图2-70《兔儿爷丢了耳朵》（1）

图2-71《兔儿爷丢了耳朵》（2）

图2-72 中国新剪纸艺术图（1）

图2-73 中国新剪纸艺术图（2）

图2-74 中国新剪纸艺术图（3）

图2-75 中国新剪纸艺术图（4）

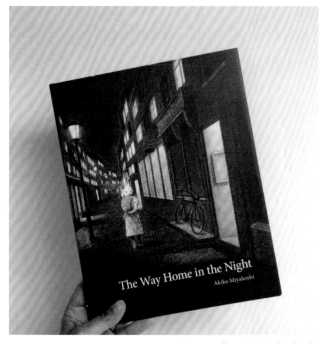

图2-76《回家的夜》（1）

图2-77《回家的夜》（2）

图2-78《回家的夜》（3）

图2-79《回家的夜》（4）

图2-80《回家的夜》（5）

在其他配色的对比下非常醒目，易于儿童识别。全书通过极具表现力的色彩展现出一个充满幻想和童趣的纯真且温暖的故事。

国外获奖绘本《回家的夜》（图2-76～图2-78），描绘了一只小兔子回家路上所看到的世间景象。绘本以小兔子的视角来展现叙事，同时用大面积深浅不一的黑色来体现夜色下的小镇，用米黄色来表现从窗户和大门中透露出来的暖暖灯光，黑与黄的光影交织（图2-79、图2-80），使得画面异常的温情，有着浓浓的生活味道。

图2-81 吕胜中作品《小红人》封面

图2-82 吕胜中作品《小红人》内页

（5）书籍其他部分上色彩语言的运用

纵览书籍的整体设计效果，书籍具体内容中所要进行的色彩安排是十分关键的，在这方面的色彩语言设计上，应该明确服务的对象和主体，即色彩是为文字内容服务的。这就需要色彩在安排上达到与书籍内容的和谐统一，根据文字的内容来调配色彩，使色彩运用得不突兀，文字也更具有表现力。如果能恰当地将色彩语言运用到书籍内部的文字内容上，将会大大提高书籍内部文字的表达效果，更利于读者接受书籍所传达的信息，使读者与作者达到思想上的共鸣。

吕胜中作品《小红人》也是一本艺术价值极高的书籍（图2-81、图2-82），全书视觉美感强烈，醒目饱满的红黑二色加上质朴的插图体现了地道的陕北风味。

书籍内页中大红的大黑色彩碰撞是扑面而来的乡土气息。要知道，小红人剪纸原本是红色的，但吕胜中反其道而行之，将书籍的纸张变作红色，内页的文字使用黑色，文字绕着剪纸的形态来排版，而为了不干扰文字的阅读，所以将剪纸插图也用黑色呈现（图2-83）。这样红色的热烈奔放，展现了老百姓对幸福生活的美好向往。黑色则象征着厚实的土地和勤恳朴实的劳动人民，红色纸张配合黑色稚嫩的图形使得书籍有着极佳的阅读趣味性，同时有

图2-83 吕胜中作品《小红人》剪纸插图

图2-84《女红》封面

图2-85《女红》内页（1）

图2-86《女红》内页（2）

图2-87《女红》内页（3）

着很高的艺术感染力。

　　另外一本在书籍内容和色彩安排方面和谐共处，并且色彩和文字排版做到古意盎然的书籍是《女红》（图2-84），这本书介绍我国扎染、刺绣、制衣等民间手工艺。里面大量地收集了我国古籍里的珍贵插图（图2-85、图2-86），并且将文字和插图做了有趣的结合，部分页面模仿了宋代刊本插图的排版方式，即上图下文，文字用的非常漂亮的宋体。有的页面则对民国时期的画报时报的版式进行了模仿（图2-87），文字和图片的排版较为自由。同时在色彩的选用上，为了迎合古籍刊本和民国报纸杂志的审美趣味，而一律采用饱和度不高的淡黄色做背景色，而文字和图形则是深褐色，整本书色调高度统一。

第3章

设计色彩在
产品设计中的应用

———

3.1 概述

随着社会的进步，人们生活水平不断提高，追求完善已成为时尚，产品在功能上不断提高和完善的同时，人们对产品外观的要求也越来越高，而外观中最主要的因素就是色彩。色彩是一件产品的外衣，当人们看到一种产品时，最先映入眼帘的就是色彩。产品设计很多都是通过色彩的对比关系来表现产品不同的材质、风格和功能。同时也通过色彩来表现产品适用人群年龄、性别、心理等的差异性。色彩的设计在产品设计中的应用主要体现在以下两个方面。

3.1.1 审美性

由于产品受使用功能的限制，其造型不可能像雕塑那样天马行空，因此在设计方面会受到局限。但是，我们在对产品进行色彩设计的时候可以利用色相、明度和纯度的差异来美化产品外观，运用调和、渐变等色彩设计的理论使产品的外观与色彩协调统一，运用形式美法则把色彩有机地组合在一起，符合时代审美观。例如，洗衣机在颜色设计的时候通常采用白色（如图3-1），可起到放大形态体积的作用，同时也能给人以干净的心理暗示；彩虹套碗（如图3-2）采用九种纯度较高的色彩，使单调呆板的厨房变得明媚，同时也增加了做饭的乐趣。又

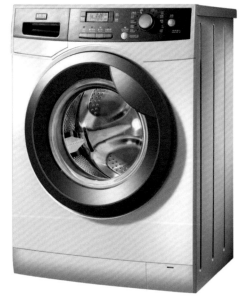

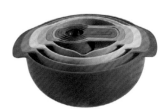

图3-1 白色洗衣机 图3-2 彩虹套碗

如，女性用的脸部加湿器在设计时采用的是明度较
高的粉色（如图3-3），符合女性温柔、甜美的特
点，同时也能让使用者潜意识中有一种皮肤能变粉
嫩的感觉，满足了人们物质与精神的需求，从而达
到了"以人为本"的目的，这些都体现了色彩设计
在产品中的审美性。

图3-3 脸部加湿器

3.1.2 功能性

产品设计的第一要素是功能，产品的设计者可
利用色彩的设计带给人的视觉、生理、心理效应，
使产品起到指示、提醒使用者的作用。一些产品由于材质、结构等方面的限制，
在形态、体量的感觉上往往不尽如人意，这时可以利用色彩的设计来弥补。设计
时用色彩赋予产品人格化，以提高视觉欣赏价值和改变产品造型的单调性。如图
3-4，消防车的设计多使用红色为主色调，这是利用了红色的注目性和远视效
果，以便引起人们的注意，并最大限度地保证消防车畅行无阻。如图3-5，将拉
杆箱操作的重点部位（如按钮、推拉杆、按键、轮子、把手等）设计成独立的色
彩，以提醒人们该部件的操作方式。一些结构复杂的产品，如相机（如图
3-6），通过色彩的设计给予归纳、整理和调整，从而产生悦目、统一、协调的
视觉效果。所以，产品的色彩在设计时要与各部分关系处理得当，这样能使产品
的形态、结构、体量各方面都提升一个层次，同时达到一种和谐统一，这种和谐
有助于完善产品的功能。

图3-4 消防车

图3-5 拉杆箱

图3-6 数码相机

色彩的设计在产品设计中扮演着举足轻重的角色，产品设计在考虑产品本身的实用性与造型艺术的同时，需要结合色彩在产品设计中的应用功能才能得到完美的体现，使产品更加趋于合理与人性化。

3.2 设计色彩在家具设计中的应用

对于家具的色彩设计，如果是单一办公用家具（如图3-7），大多在独立、封闭的空间使用，因此，色彩要求典雅、大方，应避免大面积使用具有强烈对比的色调。若是组合办公用家具，色彩要求单纯、简洁、明快调，因为色彩纯度较高或配色对比强烈都会吸引人的注意力，而影响工作效率，故而色性多采用冷色调。对会议室家具的色彩设计，应本着简洁、明快、庄重的原则，应选择具有一定凝聚力及深沉的色彩。在对公用休闲家具的色彩设计时，可以选用较为华丽、明快的色彩，因为适度的色彩可以消除人们的疲劳和紧张。现代家居的家具色彩设计，要根据放置空间的大小而有所不同。如放置在狭小空间的家具，色彩多采用明度较高的米黄色、紫灰色、粉红、浅棕、木料原色等，或清漆蜡面、亚光处理，显得高雅、舒适、轻便、明快，起到扩大空间的感觉。而放置于较大空间的家具，可选用中明度高彩度的色彩设计，如：橙红、中黄、翠绿、蓝色等，给人种稳定空间的感觉。中国传统的红木家具，色彩大多以深色调为主，给人以古色古香，稳重大方的感觉（如图3-8）。

图3-7 会议室家具

图3-8 大空间家具

3.3 设计色彩在儿童玩具中的应用

色彩本身是无意义的，但自从人类开始有意识地进行装饰活动以来，色彩就被赋予了不同寻常的情感特征和象征意义。对于儿童玩具的色彩设计，是有很多的特殊性。

①装饰性。如图3-9，儿童玩具的色彩是通过玩具实体表现的一种审美形式。玩具色彩大多属装饰性色彩，因为玩具主要供儿童玩耍与娱乐，或者欣赏；而色彩装饰的目的，就是通过装饰形式来美化玩具，以满足儿童的生理机制和心理机制方面的需求，因此，在玩具的色彩设计中，大多采用夸张、抽象的手法，表现出装饰美的情趣。

②教育性。作为教学模型来向儿童演示的某些玩具，目的是帮助儿童认识世界、认识生活、增长知识、培养品德、提高审美能力，因此，玩教具的色彩设计，要比较真实地客观地反映和表现对象，即多采用写实的手法。

③实用性。如图3-10，某些玩具（如玩具鞋、睡袋、玩具手套等），集装饰、实用、玩耍于一身，具有多重功能和较高的实用价值，因此，在此类玩具的色彩设计中，需同时考虑玩具产品的实用需要与装饰需要，并达到和谐统一的美。

图3-9 儿童文具

④儿童的适应性，由于儿童的感色能力还没有发育成熟，只能感受一些单纯的色彩刺激，所以，儿童需要的色彩为少色性，总体倾向为单纯、明快、鲜艳、柔和。特别是对于婴儿玩具的色彩设计，要考虑视觉的刺激不能过分，因婴儿在出生后一个月左右才出现色觉，约在一年之中才完全具有对色彩的视觉能力，因此，婴儿玩具的用色上要注意色彩浓度、彩度都不能过高，不宜采用金属光泽色、荧光色等。

还有很多儿童玩具的色彩设计都运用的不太合理，认为儿童玩具的色彩只要华丽而怪异的就会吸引儿童的眼球。还有一些较大的儿童玩具对比色用得太多且太强烈了，用反差太大的两种或几种颜色用在一起，对儿童产生强烈的刺激，像黑白、红黄蓝、红绿

图3-10 儿童手机

等。而更多学龄后的儿童认为，鲜艳的色彩根本不是他们所喜欢，一些柔和而均匀的，亲和而收敛的色彩才适合他们。有些儿童玩具的色彩设计得不合理，如某些幼儿玩具，色彩太过鲜艳，孩子在玩的过程中会下意识去啃咬或吸吮玩具的表面，而颜料、油漆中都含有一定量的可溶性铅、镉，质量差的玩具可能会给儿童造成危害，尤其是聚氯乙烯等材料制成、含油漆涂料的玩具，有害物质进入人体后会引起急慢性中毒。

所以色彩设计是儿童玩具设计的重要语言和因素，也是设计心理学功能表现的突出方面。在进行儿童玩具的色彩设计时，必须试图以孩子独特的视角出发，充分了解孩子们的心理，通过色彩的对比和协调更好地传达产品信息，吸引孩子们的注意力，力求达到使儿童增长知识、开发智力的同时，更好地了解外部世界和自身的目的。

3.4 设计色彩在家电产品中的应用

在家电产品设计的色彩设计运用中，色彩策略的制定首先要与家电产品本身的特征、功能相适应。充分考虑色彩的自身特性与表达的信息，结合产品的功能及使用环境来确定产品的色彩基调。以白电产品为例，如图3-11，电风扇、冰箱一类制冷产品，宜采用低纯度、高明度的冷色。在炎热地区及高温工作条件下使用的产品，宜用冷色，给用户以清凉、沉静的感觉。电冰箱产品设计中多采用的是白（或者亮彩色）、浅灰与透亮类色彩，其门面板多采用白色（或者明度高的彩色），突出产品同时又避免给人以笨重的感觉，浅灰色的冰箱箱体侧板，衬托门面板主题，搁架托盘多采用通透颜色，冰箱的内胆搁架都使用浅色，便于给人营造出宽大的储物空间的心理感受，对于冰箱产品的底座等大零件，则采用深色，使人感到产品质量可靠切摆放稳固，这些色彩的设计与搭配都体现了产品的不同部件的特征，并利用其色彩准确传达心理感受来打动消费者。

对于家电色彩设计，还要考虑色彩与产品制造材料（如钢铁、塑料等）的结合。为了满足加工时的视觉要求，要注意

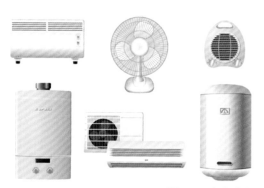

图3-11 白电产品

将产品加工部分的配色与被加工材料的色调对比，这样就会使操作者有非常协调的心理状态，从而获得十分理想的整体色彩效果及协调统一的人机关系。白电产品设计的色彩运用不仅需要熟悉掌握色彩的自然属性、社会属性，还需要充分考虑色彩设计中产品色彩和人的关系以及环境因素等。

例如在我们生活中，行人对红绿灯的颜色有很明确的行为认知；冷热水管中，红色代表热水，蓝色代表冷水，这些都是根据人对色彩的心理认知而做的指示设计，明确给用户，这些色彩运用最基本的常识起到了提升产品易用性、方便用户的作用。白电产品的色彩设计也应重点把握直接被人们感觉引起注意的因素，考虑情感方面的柔性设计，通过色彩设计在产品中注入的情感元素与文化底蕴，赋予产品内涵和生命，给消费者更多的高层次的满足，制造良好的用户体验，表达产品的设计关怀，达到创造白电产品品牌文化的最终目的。

3.5 设计色彩在城市交通工具中的应用

城市交通工具的色彩设计作为城市环境色彩的一部分，不但具有本身独特的个性，还应根据每个城市的气候、环境、文化、风土、民族等不同的因素而形成独特的色彩风格。比如：我国南方城市的交通工具多使用冷色基调，北方多运用暖色，这主要是同气候有关，但每个城市特有的环境色彩也是色彩设计中应考虑的因素（图3-12）。

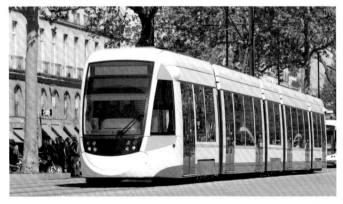

图3-12 城市交通工具

3.6 产品设计中设计色彩的原则

（1）传达性

传达性指在产品设计中，通过适当的色彩设计使产品更有效、更准确地传达商品的信息。色彩运用的目的是使产品具有良好的可视性、可辨性和可读性，使其同类的产品有明显的差异性、鲜明的个性特征和良好的识别性。色彩不仅具有强烈的视觉冲击力和较强的捕捉人们视线的能力，也能使使用者在使用时更加方便、快捷。这就要求设计师在进行产品的色彩设计时，必须进行全面的市场调查和分析定位，根据企业、产品的特点，通过对色彩的科学分析，有针对地对色彩进行设计与运用，应依据色彩的科学规律、人的心理因素和色彩的感性因素，适当地运用色彩的对比和调和，使设计的产品符合一定的易懂性与趣味性，如图3-13通过产品外观的包装与内部的产品的特征紧密地结合在一起，能使消费者一目了然，起到了很好的传达效果。

图3-13 玩具包装

（2）商品性

不同的产品具有不同的色彩形象及习惯色。产品色彩设计的目的就是利用色彩来表现产品的特殊属性，使消费者通过色彩所传达出的整体印象、感觉、联想，准确地判断出商品的内容。这取决于消费者以往的知觉经验和联系作用。如洁具产品（图3-14），大多采用明度高的浅色

图3-14 洁具产品

图3-15 电子产品

系，充分表现洁具产品干净卫生的效果；如图**3-15**，电子产品大多采用稳重、沉着的色调，表现产品的科技性和坚实耐用的特点。如果产品在设计时用色不当的话，必然会造成信息传达的不确定性，带来一定的经济损失。

（3）整体性

在进行产品的色彩设计时，必须处理好产品色彩的整体效果，注意材质之间、整体与局部之间的色彩关系，产品设计的各个要素要和谐统一，有良好的整体视觉效果，才能吸引消费者（图**3-16**）。产品的色彩设计还必须与企业形象、企业标准色、企业象征色和广告策略联系在一起，在设计和实施时保持一致风格。

（4）科学性

色彩设计必然有科学规律存在。产品的色彩设计，是在色彩的理性规律、视觉规律的基础上进行科学分析，并依据市场调研资料去测试结果，设定符合市场需求、满足消费心态的色彩战略。

（5）时尚性

当前整个社会的发展出现一种流行化的趋势。这种流行现象是在某个社会群体中，一定数量的群众在一定时间内由心理驱使造成的群体行动。青年人更喜欢受流行的驱使，追求新的变化和流行。流行的主要要素有款式、造型与色彩，其中色彩最为明显，流行色的时代感、季节性很强，把握好流行色的运用对产品销售会起到较好的经济效益。

综上所述，产品设计中的色彩设计就是充分利用色彩所具有的独特个性情感，以适当的方式来体现产品的属性，使受众者能在很快的时间内通过对外形、色彩的感觉，体会到产品的特性和所传达的内在信息。

图 3-16 吸尘器

第4章

设计色彩在
环境设计中的运用

4.1 概述

在人们的日常生活中，色彩的变化将会导致人们心理上的变化，因此，色彩与人们的情感有着很紧密的关系。活跃性的颜色例如橙黄、鲜红等会使人的情绪激动，而湖蓝、群青等颜色会使人们的情绪保持平静。基于色彩与情绪的这种关系，人们往往根据自己的情绪需要，选择适合的色彩满足不同的感受。在不同的场合和活动空间，人们要选择不同的色彩进行渲染，这就使得颜色在环境设计当中非常重要。

4.2 色彩在园林景观设计中的作用

色彩是园林景观风格的重要组成部分。园林景观是多种艺术形式和艺术作品的综合体，像精雕细琢的假山假水、修剪成特殊形状的树木草丛、多样化的色彩

图4-1 东方园林景观

搭配等，而其中最让人眼前一亮的就是景观中的色彩变化，给人以视觉上的直接冲击。设计色彩对于园林景观的影响之大，以至于我们可以从整个园林的色彩搭配就能够判断出园林的风格：色彩浓重艳丽，风格热情奔放的是西方园林景观的典型代表；淡雅淳朴、注重写意，风格含蓄自然的是东方园林的特色（图4-1）。在园林景观设计的过程中，运用科学的手段和色彩知识对景观的色彩进行搭配，创造出视觉效果良好、满足人们精神需求的缤纷景观，对于舒缓人们的焦躁和紧张心情，实现园林景观应有的现实价值有重要作用。

　　园林设计中色彩的应用必须运用到每一个景观的设计中，只有在设计中做好每一个可视形象的色彩搭配，园林景观才会成为一幅和谐优美的"天然画卷"，植物设计是园林景观设计最重要的一块，利用好丰富的植物色彩往往能使园林建设色彩丰富、斑斓有趣，而且，植物景观的色彩也不是一成不变的，根据季节的变化往往能有不一样的艺术效果，因此，设计人员还要掌握每一种植物的生物特性和生长规律，合理安排植物的布局，例如武汉大学樱花园景观（图4-2）、北京香山枫叶景观（图4-3）等都是著名的设计色彩植物景观。

（1）植物色彩在园林景观中的作用

　　在园林景观中，植物色彩的来源多种多样，其中最重要的来自植物的叶片、

图4-2 武汉大学樱花园景观

图4-3 北京香山枫叶景观

花与果实的颜色。在景观设计中,植物色彩是植物的本体色彩在光线作用下的外在表达,而究其原因则来自植物自身的构造。这种特殊的构造让植物各个部分在光线的折射与反射下产生独特的视觉效果。自然界相关因素如气温、土壤、湿度等环境一旦发生变化,植物的各个部分受到影响,植物色彩也会随之受到影响。所以详细分析植物的叶、花、果实等色彩是学习园林植物色彩的必经之路。

叶片色彩是植物色彩的主要来源,叶片通过其自身结构中的多种色素细胞进行光合作用,然后呈现出不同的色彩。许多植物叶片因为叶绿素细胞的原因,呈现出深深浅浅的各种绿色,随着季节、环境、温度、植物种类与年龄的变化,这些绿色还会产生变化。所以在园林景观设计中,植物类别中选择四季常绿植物是非常普遍的,同时也是为了呈现设计稳定性的一种基本手段。在此种设计作品中,金塔侧柏、圆柏、罗汉松等最为常见。花朵的色彩则为园林景观设计中增添了无数画龙点睛的精彩。在园林景观设计中,花朵的选择分为草本植物和木本植物等。草本植物颜色缤纷多彩,木本植物较为稳定。果实色彩也是园林景观色彩中一个组成部分,在中国南方沿海一带尤为多见。植物果实色彩以橙色系、黄色系、红色系等偏暖调的颜色为多。在园林景观设计中,合理运用各种果实颜色不但可以突出植物的多样性,打破植物配置的单调,同时还会为整体设计增加无数的趣味性。

图4-4 艺术山石色彩景观

图4-5 四川九寨沟景观

（2）山石小品色彩在园林景观中的作用

山石的色彩整体上偏暗，主要是灰白、暗红、灰黑等颜色，在园林的构造中，一般是作为背景的颜色出现，以远景为主，因此，在景观处理过程中，要温和处理，结合植物加以弥补，最好与山体进行结合构造，苏州园林就通过成功布置了假山（图4-4），使得景观中春、夏、秋、冬的景色同时展现在游客眼前，大大增加了园林的艺术美。在水面颜色选择上，水面主要用来反映天空及水岸附近景物的色彩，水体本身应当清洁，反映出来的景物色彩显得更为清晰动人。在园林设计中，天然山水和天空的色彩不是人们能够左右的，因此一般只能作背景使用。园林中的水面颜色与水的深度、水的纯净程度、水边植物和建筑的色彩等关系密切，特别是受天空颜色影响较大，例如我国著名景点九寨沟景观（图4-5），通过水面映射周围建筑及植物的倒影，往往可以产生奇特的艺术效果。

4.3 设计色彩在室内空间中的运用

室内色彩设计受各种因素制约。设计时首先要考虑的是功能和美学的要求，此外还要考虑空间形式和建筑材料、装修材料的特点，这样才能设计出较为理想的室内色彩。

住宅是人们居住、休息的场所，所以它的色彩设计的总原则是平静、淡雅、舒适，从而为人们提供一个良好的生活环境。起居室是人们日常活动的房间，除用于休息外，也用于娱乐，所以色彩可以活泼一些，但也不宜太强烈，以免给人造成烦躁的感觉。卧室的设计色彩应以暖色为主，或者暖灰色，利于人们休息，以平静自己的心灵（图4-6）。家具可选择明度、纯度较高的颜色，或搞一些色彩鲜艳的小型装饰画，以增加室内的艺术气氛。材料的本来颜色有些是很美的，所以在室内设计中应尽量利用这一天然美的条件，例如大理石色彩的庄重美，花岗石色彩的朴素美，壁纸的柔和美，木材质朴的色彩美和纹理美。总之，不同装修材料的本色有机地组合在一起，可以交相辉映，朴实而无雕琢感。居室配色首先要有一种统一的色调，即主色调，这样居室才有统一感与和谐感。所谓主色调就是大面积的决定空间色调的墙面、天花、地面的颜色。在一些特定情况下，也可以采用反差较大的颜色搭配对比，制造成视觉冲击感强的效果（图4-7）。

4.4 色彩在公共空间设计中的运用

首先，要认真分析空间的性质和用途。以医院的各种房间为例，要认真找出

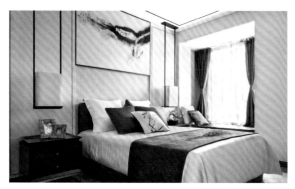

图4-6 暖灰色卧室效果图

图4-7 视觉颜色反差效果图

其间的相同之处和差别。手术室与病房的用途不一样，用色之道也不同。前者宜采用浅蓝、浅绿和青绿色的墙面，以减轻医生的视觉疲劳，提高手术的成功率。后者不宜采用青紫类的墙面，因为这类颜色容易使人产生压抑感和心理负担，不利于病人康复。对于病房，由于科别、住院时间长短不同，色彩也应有所区别。例如妇幼保健院的短期病房及走廊应以粉红、浅黄等为基调，形成明快的环境，粉色自古是女性主体色彩，既代表女性、幼儿，又深受女性、儿童的喜爱，这样符合病人喜好的设计色彩颜色能增加病人早日康复的信心和平时生活的愉悦感（图4-8、图4-9）。住院时间较长的病房，应采用稍稍偏冷的色调，以起镇静的作用。同时，还要处理好整个房间内的色彩关系，使病人感到亲切，就像在自己的家里一样。有些色彩还可以配合治疗，对于不同疾病的患者，可辅以不同的色彩加以治疗。如西德科学家研究提出：红色有助于小肠和心脏等疾病的治疗，黄色可以协助治疗脾脏和胰腺的疾病，蓝色对大肠和肺部的病症治疗能起促进作用，绿色有助于治疗肝、胆的病变等。色彩的这些作用如能在临床中得以肯定，医院的建筑环境色彩将处于更重要的地位，色彩将成为经济的药物。

其次，要认真分析人们感知色彩的过程。办公室和卧室等处，人们身于其中的时间比较长，色彩应该稳定和淡雅些，以免过分刺激人们的视觉。有些空间如机场的候机室、车站的候车室和餐厅、酒吧等，人们停留的时间比较短，使用的色彩就应明快和鲜艳些，以便给人留下较深的印象。还有，要注意适应生产、生活方式的改变。以银行为例，过去在人们的印象中，银行是一个庄重甚至带有几分神秘的场所，随着商业的发展，它的业务和人的生活关系越来越密切，银行逐渐"平易近人"了。因此，现在的银行设计色彩处理比传统的应该显得更加轻松和亲切。再以工厂为例，旧的作坊和工场多是单层的，给人们的印象是灰暗而杂乱。由于科学技术不断进步，生产日趋机械化和自动化，厂房内部也日益干净、明亮，色彩设计也应该科学化和艺术化。

图4-8 产科医院粉色走廊

图4-9 产科医院粉色病房

4.5 色彩在建筑设计中的作用

从建筑设计师的角度看，对每一栋建筑物的设计都是多元化因素进行混合的结果，但是混合并不是杂乱无章的。色彩的使用也是建筑设计中的基本要素，适当的设计色彩可以使建筑物显示出独有的风味，人们会觉得建筑物更加独特，印象更为深刻。

建筑设计中色彩的运用会在较大程度上刺激人们的感官，对色彩的感知，不同的色彩都会有不同的感受，但是色彩在不同的建筑环境中出现，也会让人们产生不同的心理变化，这与建筑环境气氛的创造有关。在建筑设计环节中，有一个搭配得当的色彩，会使人们对建筑物产生心旷神怡、乐而忘返的感觉，例如白色主题的悉尼歌剧院，在蓝色大海的映衬下，洁白无瑕的歌剧院仿佛珍珠贝壳一样的闪耀，让人流连忘返（图4-10）；反之，如果一个城市的建筑物的配色非常糟糕的话，会让城市在人们的印象中受到极大的否定。在我国悠久的建筑史中，不管是苏州园林还是宫廷建筑，在色彩表现力上都是声名远扬。比如在首都北京的老建筑中，色彩基调就非常明朗，宫廷建筑中的主要色彩是古朝代中常用的黄瓦红墙（图4-11），而在高墙之外的普通民居建筑又是灰墙灰瓦，偶有一些建筑搭配了彩绘。古今中外，每一栋建筑物都会有它相应的色彩搭配，其中有好有坏，在优秀配色实例中，尤其是宫廷建筑中，更加体现了古朝代宫廷设计师们独到的审美眼光，从红黄的经典色彩搭配到独具匠心的结构组成，凡是在故宫中见

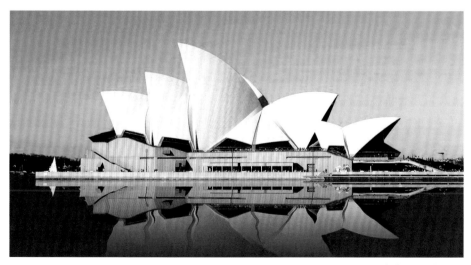

图4-10 白色悉尼歌剧院

图4-11 黄瓦红墙建筑

过这些建筑的人们都会为之深深震撼。试想，如果将建筑物的流光溢彩全部抹去，那建筑物将多么单调乏味。所以，色彩不仅可以使建筑物的美上升一个层次，而且也会让逐渐陈旧的建筑物不失当时林立时的风采。首都的天安门作为一个优秀的实例，不仅有着优秀的结构设计，而且还通过色彩的搭配体现出了作为地标的特点，天安门整体使用了朱红色的墙和黄色的瓦，黄色给人们辉煌的感觉，朱红色又显得比较喜庆，两者的组合让人们感觉很高贵，更是衬托出了天安门的庄重，让每个来过这里的人都会对它的设计赞不绝口。

色彩本身是没有灵魂的，它只是一种物理现象，但人们却能感受到色彩的情感，这是因为人们长期生活在一个色彩的世界中，积累着许多视觉经验，一旦知觉经验与外来色彩刺激发生一定的呼应时，就会在人的心理上引出某种情绪，因此，我们要驾驭各种颜色并在环境艺术设计中巧妙地运用，这是非常重要的。

第5章

设计色彩在
数字媒体艺术中的应用

5.1 概述

在数字媒体时代，色彩设计在文字、视频及图像、声音等的处理和采集中广泛地应用数字媒体技术，从而使其审美价值更加突出。数字媒体作为最新的信息载体，将色彩设计运用其中可以有效促进价值理念的创新。在之前的传统观念中，经济价值和使用价值是人们对现代色彩设计中最为关注的两个部分，而数字媒体设计最主要的特征是将先进的技术应用于艺术作品之中。然而伴随着时代的发展，数字媒体的应用领域也随之变得更加广泛，因此，数字媒体设计的内容和意义就更加丰富，受众的审美要求也有了很大的提高，从而促进了审美价值的改变，并为色彩设计的发展以及审美传播提供了有效的助力。色彩作为数字媒体设计中的一个重要的元素，已经成为当下数字媒体传播的一道亮丽风景线。目前，色彩广泛应用于游戏、动画、CG电影、网页设计、交互设计等艺术设计中，对于数字媒体艺术的发展有更好的推动作用。

色彩在现代设计中的审美特征是一个重要的、值得深入研究的课题。在新时代的背景下，数字媒体技术为现代色彩设计审美价值观念的改变以及审美传播效果的实现提供了一个新的发展方向，展现了广阔的发展前景。

5.2 动画场景设计中的色彩应用

5.2.1 色彩特征

色彩是客观存在的，通过光的刺激影响人的视感觉，相同的物体在不同的光照下，将产生不同的色彩效果。色彩能对人产生情绪变化和心理影响，通过色彩的面积、冷暖、明暗等变化产生色彩的韵律，使画面在对比中产生协调，从而达到画面的整体统一。生活中每一种颜色都是由色调、明度、纯度三大要素组成，在调整任何一项要素的时候，其他的要素也将受到或多或少的影响，在动画场景色彩设计中，设计师必须熟练运用色彩三要素，才能设计出我们想要的色彩效果。

色彩在实践运用中，具有寓意性、象征性以及地域特征，当色彩通过场景画面展现在人们面前时，将使不同的人群产生不同的生理和心理反应。一定要深入

研究色彩的特性，了解不同人群对色彩的不同认识，以便更好地为动画场景设计服务。

动画作品中的色彩，对比中有协调、变化中有统一，必须根据剧情需要为建构理想的动画场景空间服务。动画作品中的色彩，根据人们的视觉生理习惯，通过一定方式表现出情感特征与象征意义，同时色彩因人物形象的运动，还具有一种延续性的关系。

动画场景设计中的色彩并不是完全还原物体真实的色彩面目，色彩的表现更重要的是突出作品主题内涵和传递某种情感，对于一个完整的故事情节，各个动画分镜头的整体色调应该和该故事情节的内容和情感特征相一致。例如，在表现浪漫温馨的环境气氛时，分镜头中的场景色彩一般是淡淡的紫色为主的亮调子；如果这时镜头调子采用比较深的暗调，那么将会破坏动画场景色彩的统一性和延续性，从而不能起到色彩设计应有的作用。

5.2.2　色彩在动画场景设计中的作用

（1）客观色彩在动画场景设计中的作用

客观色彩就是自然界真实存在的各种物体色彩，如现实生活中常见的绿色的野草、红色的桃花、蓝色的湖水、白色的云朵等。"设计源于生活"，一切真实的色彩存在，是设计师创作的原始素材，是动画作品与观众互动的情感基础。在动画创作中，虽说主观色彩和客观色彩一般是相互影响、交叉融合在一起的，但动画作品首先应立足客观存在的色彩，然后根据剧情发展需要对"客观颜色"进行提炼、艺术加工，形成符合作品发展需求的"主观色彩"。如动画场景中，一般的花草、树木等都以客观存在的物体颜色为基调，根据剧情需要和设计师的主观意念适当予以改造，形成更具视觉冲击力的场景色彩效果。在中国动画片《熊出没》中（图5-1），大部分场景色彩就是现实生活中客观真实颜色的再现，使观众很容易与动画片产生情感上的互动。

（2）主观色彩在动画场景设计中的作用

客观颜色是客观存在的生活中各种物体的色彩，主观色彩指的是在客观颜色的基础上，设计师根据动画剧情要求和个人主观意识所决定的色彩。在动画场景色彩设计中，主观色彩与客观色彩是相互对应的关系，设计师在动画场景中进行

图5-1 中国动画片《熊出没》

图5-2 美国动画片《玩具总动员》

色彩应用时，两者都不容忽视。主观色彩的表现，必须在客观色彩的基础上，通过设计师长期不断地观察生活中的真实色彩，不断的积累、总结，逐步形成自己的主观感受和色彩表现意识，然后将这种主观感受和色彩素养通过各种形式和表现手法，运用到动画场景设计中去，形成符合动画创作主题需求的动画场景色彩，同时也通过画面展现设计师个人的色彩修养和审美情趣。

　　要想在动画场景设计中展现出比较成熟的主观色彩，设计师就应在现实生活中做一个"有心人"，做到"勤观察、勤写生、勤实践"，不断积累、不断提高。在动画场景色彩设计实践中，充分运用色彩这种比较独特的设计元素，使我们的动画作品通过色彩传递情感、传递美感等。江河湖海、蓝天白云、花草树木等等。作为动画创作的原素材，通过无数次的写生、加工，最终在设计师的脑海中形成比较娴熟的色彩表现手法。比如，在设计场景色彩前，首先要充分了解动画主题诉求、时代背景关系等，然后进过反复思考，对场景色彩进行适当的"定位"，最终形成符合剧情要求，视觉冲击力又比较强的场景色彩效果。

就因为设计师这种主观意识的存在，才会使得动画作品"百花齐放、五彩缤纷"，才能更好地满足不同人群对动画艺术的不同审美要求。所以说主观色彩在表达设计师的表现意图、烘托剧情氛围、传递动画情感等方面有非常重要的作用。例如美国动画片《玩具总动员》（图5-2），以儿童喜爱的各种玩具为题材，动画场景色彩虽然是按照真实的环境光影效果设计色调和处理画面明暗关系，但整个动画场景色彩注入了设计师更多的个人情感和审美爱好等，色彩和构图有机结合，具有极其强的画面视觉效果形式感。

5.2.3　色彩在不同风格动画场景中的应用

根据剧情和题材的需要，不同的动画作品具有不同的场景设计风格，在现有众多动画片中，场景设计风格各异、丰富多彩。如装饰风格超现实、幻想风格、写实风格、水墨写意风格及综合实验风格等，就是比较具有代表性的设计风格。很多情况下，动画场景风格对该动画作品的视觉效果起着非常重要的作用，有时甚至起决定性的作用。而对动画场景风格的确定起决定性影响的是动画剧本的内容；其次，投资人的喜好和设计师的审美等也对动画场景风格的确立有一定的影响。

（1）装饰风格

在动画场景设计中，装饰风格一般指的是具有平面化和规律性的艺术风格；它的基本特点是带有很强的形式美和秩序美。装饰色彩是在自然色彩的基础上，设计师根据自己对色彩的认识和艺术修养对色彩进行适当的改造、加工、夸张处理等，形成了具有一定主观意识的形式化、平面化的色彩形式；在民间故事、寓言、神话、童话等题材的动画作品中运用比较多。

在装饰美学中，虽说形式美比较重要，但在动画创作中，内容和形式必须是一个有机的整体，形式不能脱离内容去随意表现；在装饰风格的动画场景设计中，装饰色彩的运用离不开剧情的发展需求，要根据动画场景及角色等造型的特点，深入理解装饰性画面的审美特点和表现原则，以及形式化、平面化程度的多少等因素来进行。

装饰的基本要求是通过装饰艺术表现，使得被装饰的对象整体获得更好的审美效果。装饰作为目前艺术界比较流行的表现形式，其根本作用在于根据形式美基本原理，赋予动画作品以平面化、规则化的形式美和秩序美。装饰的表现技法

有多种，一般按性质的不同可分为静态装饰和动态装饰两大类。装饰艺术的基本特性就是其具有装饰性，它将艺术与形式紧密结合起来，客观存在的事物通过主观意念来展现，是人的主观意念和装饰属性的结合，它的存在方式可以是具象的对象，也可以作为抽象的形态而存在。

　　在动画场景设计中，装饰性的场景设计与写实风格的场景设计是动画作品中常用的两种风格。在动画设计实践过程中，如果这种视觉语言运用比较合理，不但能增强动画场景中的视觉美感及体现动画作品鲜明的艺术风格，同时为动画设计师的情感诉求提供了非常有效且广阔的表现空间。中国传统动画一直对装饰风格情有独钟，现代动画中也到处都有装饰性的影子。国外使用装饰风格来表现动画作品的也不少，在众多装饰风格的动画作品中，其装饰性表现得非常明显。装饰色彩的运用离不开剧情的发展需求，要根据动画场景及角色等造型的特点，深入理解装饰性画面的审美特点和表现原则，以及形式化、平面化程度的多少等因素来进行。但同时在装饰风格设计中，应避免场景色彩表面化，给人感觉华而不实。在动画场景设计中，设计师必须综合考虑，大胆取舍，很好地将各装饰元素运用到动画场景中去，以便能更好地丰富动画场景表现形式，提升动画作品内涵和品位。

　　例如中国经典动画片《大闹天宫》（图5-3）和美国动画片《小美人鱼》（图5-4）等都是比较有代表性的具有装饰风格的动画作品。中国经典动画作品

图5-3　中国动画片《大闹天宫》手绘稿

图5-4 美国动画片《小美人鱼》手绘效果图

《大闹天宫》以神话为题材，动画场景色彩在处理形式上虚实相结合，角色在传说中的神佛造型基础上进行必要的夸张处理，侧重风格的装饰性，动画场景画面妙趣横生，深受观众喜爱。美国动画作品《小美人鱼》讲述的是一条比较可爱的小美人鱼，她对自身居住的海洋以外的未知世界充满了好奇和向往。设计师在动画场景色彩设计中，用色大胆、对比鲜明，特别强调了光和色的交织变幻，形成了比较有视觉冲击力的装饰风格效果。

（2）写实风格

在动画的场景设计中，写实风格的场景设计侧重"写实"，相对装饰风格的场景设计来说，是现实生活的真实再现。在造型手法、质感、明暗关系、色彩规律等方面的处理与运用上，都遵循了现实中的自然规律，大部分场景色彩就是现实生活中客观真实颜色的再现，使观众很容易与动画片产生情感上的互动，是在

时间与空间基础上的真实写照。它的基本特点，首先是在现实中真实物体本来面貌的客观再现，视觉上具有自然的真实感，符合人们大众的一般审美需求。第二在处理透视的变化、空间的表现、明暗光照效果等方面符合自然发展变化规律，具有很强的视觉冲击力和真实可信感。也正由于这些特点的存在，目前很多设计师喜欢采用这种风格去表现自己的动画作品和传递自己的审美诉求。如表现春天的自然风光时，在场景中出现大面积的绿色；而在表现天空时，蓝色一般是其主体色。

这种风格的动画场景设计，展现在人们面前的是一个自然、真实、色彩丰富的画面，具有现实生活环境的真实感和强烈的亲和力，符合大多数观众的审美习惯和心理需求，在欧美特别是在美国的动画作品中，这种风格比较常见。

写实风格在场景色彩的运用中，真实地表现光照下的景物色彩效果，强调对象色彩的真实感。它的重要特性就是色彩的真实性，多用来表现比较严肃的历史题材或科幻题材。例如美国动画片《海底总动员》（图5-5）和日本的动画片《千与千寻》（图5-6）等都是比较有代表性的写实风格动画片。《海底总动员》讲述的主要是小丑鱼尼莫和父亲玛林相依为命，在海底生活中充满了惊险和

图5-5 美国动画片《海底总动员》

恐惧，因为小丑鱼尼莫的顽皮，造成了致命的错误的故事，海底世界五彩缤纷、美妙绝伦，具有很强的视觉观赏性，给广东观众有身临其境的感受。动画片《千与千寻》的场景是典型的写实风格，作品中的场景建筑设计带有很强的日本本民族的风格特征，写实手法更加生活化，给人有一种诗意的美。《千与千寻》讲述的主要是主人公千寻跟着父母在搬迁过程中所发生的一段奇妙故事。木动画片场景色彩设计比较真实，在写实的基础上，融入日本民族的传统特色，动画场景中的树林、房屋等在宫崎骏大师的描绘下，显得十分生动传神，非常吸引观众的眼球，通过色彩的变化，更深层次地体现了动画作品主题。

图5-6　日本动画片《千与千寻》

图5-7　动画作品《天空之城》的手绘场景

图5-8　动画作品《风之谷》的手绘场景

（3）超现实幻想风格

　　超现实幻想风格的场景色彩是指非现实的、超乎人们日常生活和常规视觉与思维的、非常规的思想和想象的场景色彩。超现实幻想风格的动画片一般多是根据剧情的需要，设计出许多不论在场景环境，还是道具的形式造型上都极其大胆、夸张，具有超乎常规想象儿和形式感的景象，并在色彩的运用等方面也同样采取新奇、大胆和超出人们常规心理与欣赏习惯的色彩处理，让观者有一种全新的视觉感受，取得对人的视觉和心理都产生强烈冲击、超乎人们常规想象的带有虚幻的时空场景。

　　例如，比较有代表性的宫崎骏的动画作品《天空之城》《风之谷》和《千与千寻》等（图5-7～图5-9），此外中国早期的一些动画片中也有这种场景的色彩风格。比如中国第一部水幕动画片，虽然只有十几分钟，并且是结合一部大型

图5-9 动画作品《千与千寻》的手绘场景

音乐剧演出使用的，但其中的《魔鬼篇》部分就带有很强的幻想场景色彩风格。中央电视台动画系列片《音乐船》中《空中花园》一集，也是极具幻想风格的场景色彩设计，在"空中花园"中，不仅众多的花卉世人不曾见，是"天上"的奇花异草，甚至连人们的衣、食、住、行等一切道具也是由这些奇异的花卉演绎而成的，极富幻想色彩。

（4）水墨写意风格

水墨写意色彩是相对于客观写实色彩存在的，是创作者客观现实中色彩的表现。所谓"表现"是指艺术家运用艺术表现手段来表达自己的情感体验和审美理想，在创作手法上偏重于理想地、情感地表现对象或抛弃具体的物象，追求超感觉的内容和观念，常常采取象征、寓意、夸张、变形以至抽象等艺术语言，以突破感受的经验习惯。在创作倾向上，则偏重于表现主体意识，直抒胸怀。所以，

主观写意色彩是客观现实色彩的创造性再现，它并不完全等同或完全不同于现实的客观色彩，但它来源于客观世界，是动画创作者根据剧本、主题和画面整体的需要，来对现实客观色彩进行主观修改或创造，让整体色彩符合该动画本身或创作者的需要。

主观写意风格的色彩在早期的水墨动画中表现得淋漓尽致，是传统中国国画的特色，也是中国动画创作所独有的特征。例如，中国早期经典动画《小蝌蚪找妈妈》，其中水墨色彩运用，充分体现了在抒情写意的审美观念中，中国动画创作者的创造力。动画色彩表现出写意抽象的民族特色，其水墨的黑白两色是对世间万物色彩的归纳，在中国几千年绘画发展史里，黑白相间的水墨画体现了中国独有的传统色彩语言与色彩审美观，抽象写意的风格便凸显出来。在动画电影《小蝌蚪找妈妈》中，不仅仅把乌龟、螃蟹、鱼、蝌蚪、青蛙妈妈等这些客观物像主观化，而且把场景中出现的万物也转化为"随类赋色"的传统水墨画式的意象黑白两色，浓墨与淡墨相间仿佛现实中流淌的清澈河水（图5-10）。这种主观抽象写意的色彩方式，不拘于时间、地点、季节变换的限制，对烘托动画创作者想要给观众呈现的主观意识和情感，有极其重要的表现作用。

中国动画片《牧笛》（图5-11）同样以写意风格的色彩表现形式，塑造了无拘无束的体态轻盈的放牛娃、憨厚的粗犷体型的水牛与春风浮动的江南水乡的场景，写意风格的色彩在这里应用得简练而又富有趣味。写意水墨动画作为中华民族的国粹，它清新淡雅的色彩表现出洒脱、飘逸、空灵的意境，将中国诗画的意境和笔墨情趣融进每一个画面，在色彩运用上充分展示出了中国写意式水墨画简洁、优雅的韵味。充分发挥了"墨粉五彩"的魅力，具有淡雅、朴素的色彩氛围。中国多部水墨动画片色彩的应用例子表明，写意抽象性色彩在动画角色与场

图5-10　动画电影《小蝌蚪找妈妈》的手绘场景

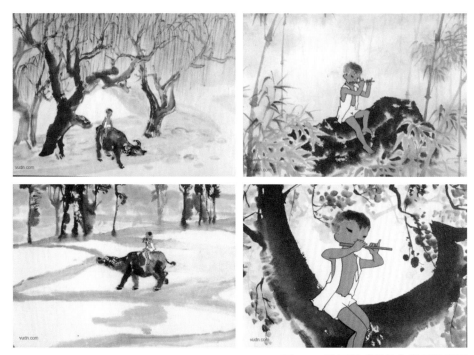

图5-11 动画片《牧笛》的手绘场景

景中的应用，可以表现出中国特有的民族风韵，成为具有强烈民族意蕴的一种色彩风格。

5.3 游戏设计中的色彩应用

5.3.1 色彩在游戏中的作用

马克思说过："色彩的感觉是美感最普及的形式"，由于人的视觉对色彩具有特殊的敏感性，色彩最能吸引人的眼球，在视觉艺术中具有先声夺人的魅力。游戏界面的设计是实用的视觉艺术，兼备功能性和艺术性。色彩在游戏设计中是一个重要的因素，对进一步丰富和美化界面视觉信息起着积极的作用。

（1）表达感情

色彩的变化与人的情感作用有一定的关系，可以有效地传达情感力量。色彩

可以表达情感：红色使人兴奋，蓝色使人平静。通过显示器上的色彩，游戏可以有效地影响玩家的情绪。电影《Woman in Love》中的色彩应用就是一个很好的例子，电影开始的时候，使用高度饱和的原色和互补色，给人一种冲突和不协调感，来表现片中人物所过的肤浅的城市中产阶级生活。随着故事的发展，当男女子人公在乡间找到了爱情后，田园般的柔和色彩占据了整个屏幕，给观众们以温馨的感觉。游戏中色彩的应用和动画、电影等都有异曲同工之妙。

（2）吸引玩家的注意力

在游戏中，色彩可以被用来引导玩家的注意力，突出重要的内容和信息。如游戏《幻想学园》中玩家和宠物的重要数值：HP（体力数值）和MP（魔法数值），都是用闪眼的红色条和蓝色条表示（图5-12），方便玩家了解自己的状态；战斗界面中也是如此，可以方便玩家在进行战斗时，对自己和敌人的两个最重要信息都了如指掌，并根据敌我的状态及时地调整战术。

（3）增强游戏界面的艺术性

色彩设计应用于游戏界面的设计当中，给界面的设计带来了鲜活的生命力。色彩既是传达信息的一种方式又是一种带有艺术气息的语言。色彩对界面设计的艺术品位起着不可替代的作用，不仅在视觉上，在心理上也有充分的体现，《天龙八部》（图5-13）游戏场景中的色彩运用，无处不体现着中国传统山水画的风格，意境悠远，虚无缥缈，让人流连忘返。

5.3.2 游戏角色设计中的色彩应用

角色在游戏设计中是最基本的内容，是构成游戏故事的一个基本单元。在设计游戏前首先要了解玩家的年龄以及喜好，根据游戏的故事背景来确定角色的种族，然后确定肤色、服装、配饰，并在此基础上进行创作，以便更好地把握游戏的节奏和难易程度。

图5-12 游戏《幻想学园》中HP（体力数值）和MP（魔法数值）

图5-13 《天龙八部》游戏场景原画

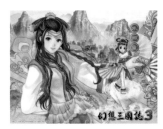

图5-14 《幻想三国志3》

图5-15 《幻想三国志3》人物夏皓

图5-16 《幻想三国志3》人物张婕

图5-17 《幻想三国志3》人物默心

在角色设计里，分为人物设计和动物设计。放眼望去，在电脑游戏中的角色造型可谓是形形色色、五花八门，每种人物造型不同，性格也不同，于是就有了他们不同的色彩造型。为了凸显个性，展示其丰富的内容，设计者往往在服装色彩、角色色调上以示区分，吸引玩家的眼球。

《幻想三国志3》（图5-14）是中视网元娱乐科技有限公司代理的国产单机角色扮演游戏，游戏中根据人物的性格用不同的色彩来表现角色。

夏皓，从小生长在神农镇的平凡少年，擅长武术，也爱好锻造与发明；喜爱出风头、也爱被人称赞；因喜欢享受被人敬仰的感觉，在神农镇中常常热心为当地村民解决事端，但偶尔会有打肿脸充胖子的行为。因此，在设计夏皓的服装以及肤色颜色的时候，主要是采用暖色调（图5-15），以鲜明的颜色来表现人物张扬的性格，红色、深红色、紫色、浅肤色、深棕色的头发来表现人物的性格。

张婕，在学习法术方面有极高的天分，性格活泼开朗，魅力四射，天真率直，没有方向感，有时会有一些小迷糊，所以时常在危机的时候法术失灵。因此，在设计张婕的服装以及肤色颜色的时候，主要是偏暖色（图5-16），以温和的颜色：粉色、粉紫色、天蓝色、枣红色、肉粉色的肤色，棕色的头发来表现女一号活泼可爱、天真率真的性格。

默心，人物性格外表冷漠，内心却非常的狂热，对武术有极高的悟性，从小被训练成杀人机器，为铲除异己不择手段。因此，在设计默心的服装以及肤色颜色的时候，主要是偏冷色（图5-17），用紫色、深紫色、棕色、深蓝色，来表现人物外表冷漠内心狂热的性格。

5.3.3 特效设计中的色彩应用

特效可以理解为是一种特殊的动画效果，所涉及的方面非常广泛。在特效的制作过程中，无论是外形的调节、节奏的控制，还是结构的把握与色彩的搭配，都有严格的要求。色彩是

增强特效冲击力的一大法宝，在特效制作中可谓是点睛之笔。成功的色彩运用对任何游戏特效来说都起着重要的作用。

（1）特效色彩的重要性

特效色彩是特效制作的重点，起着画龙点睛的作用。在特效制作中，无论角色设计得如何完美、动作调整得多么流畅，缺少了色彩，则一切都缺少了表现力，可见色彩在特效制作中的重要性。在专业的特效制作软件中，包括一些平面软件，都有对图像颜色进行调整的功能，如颜色的色相、饱和度、明暗、亮度对比、色阶等元素的调整，这些色彩元素的搭配是每一位特效师都需要掌握的基本技能。如何成功地在特效制作中将这些元素进行融合、搭配，需要特效师具有敏锐的观察力和分析力。

（2）不同特效中色彩的运用

①技能特效的色彩运用。在技能特效中，色彩搭配讲究的是色彩前后的对比与相近色的协调。根据不同的场景、角色，特效色彩所用的色调也不尽相同。在技能特效中，根据色彩可以很容易地分辨出角色的职业、等级、派别等。如正面角色的技能特效以暖色调为主，多为红色、黄色、紫色，这样会使玩家在心理上产生一种正义感。相反的，一些反面人物的技能特效则以冷色调为主，如绿色、蓝色、黑色，这种角色给人以毒辣、阴险的感觉。特效师不能凭借自己的感觉来制作特效，虽然这样能够制作出绚丽的效果，但是在整个游戏中不能将角色特效与场景、剧情相融合，是不可取的。自然特效中的色彩更能表现出一些自然属性，如自然界中的一些现象都能用色彩表现出来，如风、雨、雷电、云雾等。风可以是蓝色、灰色，雨可以是淡蓝色，雷电可以是紫色、蓝色、红色等。在场景特效中，色彩能引发不同的情绪。本质上相同的场景，采用不同的色彩就会引发不同的情绪。场景特效包含了自然特效，场景中的瀑布、火山、雨、雪等的制作就是上述的自然特效，其制作要根据策划和设定好的剧情发展来进行。特效师不仅要知道怎么制作特效，也要对整个游戏制作的流程，包括剧情有所了解，才能制作出符合游戏角色设定、符合游戏剧情发展的特效（图5-18、图5-19）。

②魔幻类游戏特效的色彩搭配。魔幻类游戏特效主要以远程攻击为主，角色在发动大招（即运用技能）之前往往会有一些准备动作，这个过程持续时间也要久一些。如游戏中黑暗系魔法师的技能以黑色、紫色为主，给玩家带来一种神秘感和视觉冲击（图5-20）。元素师的技能特效在色感上给人一种比较干净的感

图5-18《王者荣耀》技能特效

图5-19《明珠三国》技能特效

觉，但不是单一添加一些颜色，而是尽可能地将相近色运用到技能特效中，以突出元素师纯洁、自然的感觉。元素师一般以治疗和辅助为主，特效的颜色搭配要根据其技能属性来选择，可以搭配一些草绿色、粉红色、鹅黄色、蔚蓝色作为基调，然后根据特效颜色的基调来搭配相近色，再辅以对比色烘托氛围，从而做出净化等特效效果（图5-21）。

③场景特效的色彩设计

游戏场景特效包括天气效果（如风、雨、雷、电等）、场景元素效果（如瀑布、流水、岩浆、火焰、龙卷风等）、功能效果（如传送点、传送门等）。这些特效的色彩设计一般根据剧情的发展而设定，如场景中的火焰，游戏中的火焰区别于现实中的火焰，火焰的颜色不能只是单纯的红或者黄，而是两者的合理搭配，要能突出火焰的炙热感和真实感（图5-22）。再如冰晶的色彩，自然界中的冰是偏白灰色，在游戏中若使用白灰色的冰会显得有些脏，因此可以将冰的

图5-20 黑暗系魔法师的技能颜色

图5-21 元素师的技能颜色

图5-22 游戏《炫斗无双》冰的特效制作

图5-23 游戏《仙谕》火焰的特效制作

颜色夸张为白色偏蓝，使冰的感觉更具厚重感和锐利感（图5-23）。再如雨，自然界中的雨水是透明状液体，而在游戏中制作出透明的效果会导致画质扭曲、模糊，因此在制作雨水类特效时可以尽可能地添加一些淡蓝色、浅绿色。

游戏特效中色彩的运用使画面更加炫丽、打击感更强，使玩家在游戏的过程中获得更好的体验；然而色彩的大量使用未必有助于游戏特效效果的呈现，混乱的搭配极有可能显得浮华、杂乱。总之，特效色彩的设计要尽可能丰富和饱满，对色彩运用巧妙、装饰得当，不但能对特效起到画龙点睛的作用，还能够产生强烈的视觉震撼力，有助于游戏整体效果的呈现。

5.4 数字人像摄影中的色彩应用

数字摄影是指使用专用的数字图像的输入设备（如：数码照相机和扫描仪等），将生活中的各种光影信号转变成能为计算机识别的数字信号，这些数字信号经计算机处理后再通过图像输出设备（如：显示器、打印机和数字彩扩机等）显示或打印成可视的照片。

5.4.1 数字人像摄影的审美特征

数字人像摄影艺术同其他艺术在审美的基础原则上具有一致性，但由于时代、技术、理念的变化，必然具有其全新的特征。这些新特征主要表现如下。

（1）数字技术美学体现

便利性是数字技术带来的最大的优点，人们可以通过数码相机拍摄、后期制作、底片扫描等多种方式获得作品所呈现出来的视觉语言，因为数字技术的便利性及其他强大的动能，可以根据自己的创意随意的搭配组合画面，被摄者的服装、妆面等造型也可以根据摄影师的想法更加随意性，所有的这些改变都体现了数字技术所特有的美学特征。

（2）人像作品画面的创意化

数字摄影的技术发达使得摄影师在拍摄人像时各种想法的实现非常便捷，所以数字人像摄影的艺术语言和图像组合多体现为创意表现，近些年新出的"观念

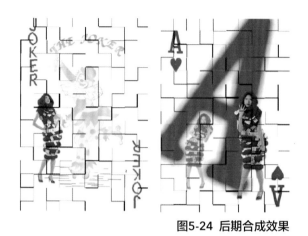

图5-24 后期合成效果

人像摄影"就是在这种数字技术的基础之上加以全新的创意才得以实现的。

（3）后期制作的无限延伸

软件技术的发展，使各种图像处理软件的功能和魅力无所不能，大大延伸了传统后期暗房技术的内涵，后期效果的发挥也成为数字人像摄影能否成功的关键（图5-24）。图片不仅有前期的准备，后期处理也非常的重要，如果没有后期的处理就无法达到这样的视觉效果。随着后期处理技术的高科技化，类似这样的创意性作品将会越来越多。可以说，数字摄影与传统摄影的最大区别就在于后期制作。但是，后期制作仅仅是技术介入的环节，成功的人像摄影作品不是借助于肆意扩大特效、渲染形式所能实现的，关键是作品的内在价值和对画面整体的掌控。

5.4.2 数字人像摄影中色彩的作用

人像摄影作为一种展现自我的一种方式，随着时代的发展，越来越重要，数字技术的发展也使得人们拍照可以随时随地，摄影的迅速发展不仅丰富了人们的生活，也极大地促进了摄影行业的进步和发展。在当代数字人像摄影创作中，为了表现人物的性格特征等，色彩的组合搭配非常的重要，尤其是利用色彩塑造人物的形体和画面的空间关系，通过色彩表现不同肤色在画面中的冷暖明暗等的变化，重点突出被摄者的内在气质和精神状态。拍摄质量的好坏将直接影响到商家的收益问题，所以，色彩构成这种特殊的元素，直接影响着摄影作品的质量是否能够达到人们的审美期望值等问题。

（1）色彩的设计与搭配直接决定画面的效果

人像摄影中的色彩既是通过视觉认知的一个重要的客观物象，也是人们用来传达信息与情绪的客观存在，所以它不是单纯抽象的东西。色彩只有准确表达了人们的情绪和心灵感觉，才能达到真正的效果，摄影师利用色彩的目的就是为了创造美。现代人像摄影中色彩的运用已经超过了传统人像摄影中影调的表现方

式。现代人像摄影不仅注重衣服颜色的搭配，而且对人物面部及发式等的要求更加严谨。如图5-25利用黄绿色的发卡，黄色的贴片附在眼睛上、用粉底给女孩的皮肤打造成古铜色、用鲜艳的颜色来形成对比等，以达到强烈的视觉效果。

图5-25 简单的颜色搭配

（2）色彩是塑造人物性格特征的关键因素

在色彩学的运用中，色彩不仅有冷暖色调，还有高调低调、鲜调灰调之分。每种色调带给人们的感受都是不一样的，比如用过多的冷调会显得画面人物冷酷，暖调在婚纱摄影中用得比较多，会显得画面喜庆。摄影师在了解了色彩的这些特征后，就可以利用色调来表现人物的性格特征，通过对色彩的运用可以给人们或温暖或寒冷或清爽的感觉。

（3）色彩的设计与搭配决定了作品的主题与风格

摄影师通过运用色彩来表达个人独特的艺术思想及意识形态等。摄影师在创作过程中，对客观世界进行视觉纯化，对画面的色彩进行了重新组合与构成，从而使画面的色彩表现出一定的节奏、韵律和对比的特征，而这些色彩特性在画面中传达了作者对作品主题的理解和感受，使大众能够通过画面的色彩搭配感受到摄影师的情绪，并在内心产生共鸣，达到精神上的享受。

5.4.3 数字人像摄影中不同色彩的应用

（1）冷暖色的分析

①暖调颜色分析。红、橙、黄等色彩属于暖色系，在人像摄影拍摄时，假如运用这些色系的色彩组合画面，或者选用这些色彩组成画面的主要色调，让它们在画面的色彩构成中占据主导地位，基本可以拍摄出一幅暖色调画面的摄影作品。这种色调的画面，寓意活力、光明、健康、热情、快乐、进取等，赋予观众一种积极的情感联想，给观者以温暖、热情、欢乐的感觉。要强调画面的暖调效果，可以多使用红、橙、黄和偏红、橙、黄的色彩构成画面。例如在室外利用日出和日落时的低色温拍摄出暖调效果；在海边拍摄外景，恰逢夕阳西下时利用日

图5-26 闪光灯模式下滤光纸效果　　　　　图5-27 软件后期处理前后对比效果

落的低色温光线效果拍摄出暖色调的效果；在闪光灯模式下拍摄，可在照相灯具上加装暖色的滤光纸（图5-26），利用在闪光灯前加暖色的滤光纸，让灯光发出红色使得画面发出暖光，得到具有暖调效果的照片；在后期制作过程中可根据主题和用电脑软件调整，使画面偏暖色调（图5-27）。

　　②冷调颜色分析。蓝色、青色或者以蓝青混合为主的蓝青色为主要成分的色彩构成的画面称为冷调画面。冷调照片给人冷静、寒冷、冷酷、清爽的情感联想。例如在室内光源或闪光灯下白平衡设置为白炽灯模式拍摄，用白炽灯模式在室内光下拍摄的图片，图片画面偏蓝紫色调，给人冷酷、清爽的感觉；在用电脑软件进行后期调色时可利用色彩平衡等工具改变画面色调，使得画面色彩偏蓝绿、紫蓝色等冷色调，画面特意调成一种偏蓝色的冷色调色彩风格，给人以冷酷妖娆的感觉。

（2）高低调的颜色分析

　　①高调颜色分析。画面中以白和浅灰等明度较高的色彩为主的色调基本都被称为高调，重色调及黑灰色运用得非常少，所有画面的色彩基本比较明快与简洁，高调画面给人明朗、晶莹剔透的感觉，让人感觉赏心悦目。

　　②低调颜色分析。画面选用沉重、灰暗、明度很低或者黑、深灰色等重颜色时被称为低调色彩，而且很少用到白色。低调画面给人稳重、浑厚、神秘、凝重的感觉。一般来讲，被摄者的服饰、画面背景、道具选用深灰、沉重、明度很低的颜色或者暗灰色，搭配少量明亮色彩组成画面，使画面给人稳重、浑厚的感觉。另外，拍摄时可以减少曝光，这样可以使暗部的色彩更暗，减少画面中亮的部分，使画面达到低调效果。

第6章

设计色彩在
广告设计中的应用

———

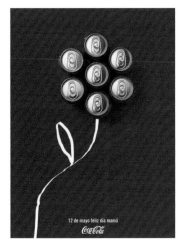

图6-1 可口可乐

图6-2 Ricola

6.1 概述

广告设计是一门传达与说服的艺术，而广告作品产生积极作用的过程是从吸引受众注意力开始的。在广告设计的文字、图形、色彩三大要素中，色彩可以说是最能引起受众注意的元素。好的色彩配置能让作品产生强烈的视觉冲击力与艺术感染力，由此迅速地传递出广告信息，达到先声夺人的效果（图6-1、图6-2）。例如图6-3中宜家的这组广告作品，以高纯度的色彩呈现，运用良好的色彩对比牢牢地吸引了人们的目光，很好地将视觉中心部分的产品剪影推到受众眼前，品牌诉求一目了然。同时，广告背景的黄、蓝两色也和谐地与该品牌的黄蓝两色LOGO形成呼应，并以白色的色块跳脱出背景来突显文字信息，使广告画面呈现出清晰的层次感。

色彩更是能够影响受众的感知、记忆、联想甚至是情绪的元素。作品从广告内容与目标群体的特性出发，通过精准的、完美的色彩呈现能够有效地打动受众，发挥积极的攻心力量，最终达到促成购买的目的。例如图6-4德国拜尔公司的药品广告，通过色彩呈现出了干净、安全、专业、可信赖的产品形象。再如图6-5汰渍洗衣液的广告，选择斑马与斑点狗这类黑白配色的动物形象，以"褪去"黑色这一诙谐幽默的方式来表现洗衣液强劲的去污效果。除

图6-3 宜家海报

图6-4 德国拜尔公司的药品广告

图6-5 汰渍洗衣液的广告

图6-6 麦当劳广告

图6-7 乐高系列

了无彩色系的动物外，以清透的色彩作为背景，丰富了画面的色彩层次，同时让人感受到了洁净、清新、柔和、舒适的氛围，极好地诠释了产品特性。

　　色彩有无限种变换与组合的可能性，能极大丰富广告设计的表现形式。通过一定规则的色彩变化来实现广告作品的系列性也是广告设计领域易于实施且常用的形式之一（图6-6～图6-11）。

图6-8 护肤品系列广告

图6-9 学生系列海报设计练习（作者：皮一铎）

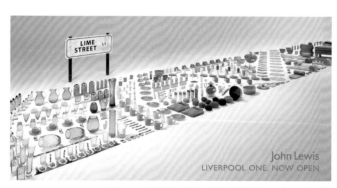

图6-10 设计色彩在广告设计中的应用（1）

图6-11 设计色彩在广告设计中的应用（2）

6.2 户外广告设计中的色彩应用

　　20世纪90年代末期产生的户外广告发展至今已然成为一种重要的传播媒体。各行各业热切希望能通过户外广告迅速提升企业形象，传播商业信息。同时，各级政府也希望通过户外广告树立城市形象，并达到美化城市的效果。如今，众多的广告公司开始越来越关注户外广告的创意、设计效果的实现，这就对户外广告设计提出了更高的要求。顶尖的广告创意、绝佳的地理位置、超大的广告尺寸被奉为经典户外广告的制胜关键，但即使如此，视而不见者亦不在少数。因此，对于户外广告而言，在极为短暂的时间内让受众"看到"至关重要。人类的视觉神经对色彩是最为敏感的，为了留住受众转瞬即逝的注意力，色彩是首当其冲应该考虑的要素。通过鲜艳的色彩成功吸引受众的目光是传递广告信息、发挥广告功效的前提。

　　户外广告是一个很大的概念，常见的有大型广告牌、车身广告、灯箱广告、路牌、橱窗等，不同的户外媒体，也会有其不同的表现形式和风格特点。以下将以投放数量较多的大型广告牌与车身广告为例做简要介绍。

6.2.1 大型广告牌

　　大型广告牌通常出现在高速公路两侧或是较长距离的道路两侧，主要用于提升企业知名度，建立企业形象，加强广大受众对其品牌的认知度。这一类型的广告其受众主要为途经道路的驾驶人员及车内乘客。由于车速一般较快，广告画面将在受众视线范围内由远及近的快速划过。因此，为了保证受众在远处就能第一时间看到广告牌上的信息，设计因选择高纯度强对比的色彩搭配；同时，为了让受众看清广告信息，因使用大块面积的色彩，尽量避免色彩过多、面积过碎过细。例如图6-12中的这幅广告牌画面，黑色文字与白色背景形成极限明度对比，以此突显主题信息。高纯度的红色汽车在画面中极为醒目，整个版面以黑、白、红三色为主，简洁、和谐、一目了然。

　　大型广告牌一般设置在较空旷的户外环境中，因此，在设计时因充分考虑周围环境的色彩因素，力求使广告画面与环境相得益彰，甚至是与环境产生有利互动，以此更好地突显广告信息，引起受众关注。橙

图6-12 汽车广告牌

图6-13 广告牌

图6-14 饮品广告牌

图6-15 食品广告牌

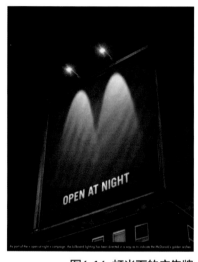

图6-16 灯光下的广告牌

与蓝皆为纯色，且它们为一对互补色，两色并置在一起能产生较强的视觉冲击力。如图6-13所示，广告牌中的画面以橙色为主色，即背景色，当其置于道路两旁时完美地与四周的蓝色天空形成强烈对比，极易引起受众注意。如图6-14、图6-15，同样是通过色彩的对比，产生较强的视觉冲击力。

图6-16中的这幅麦当劳的广告牌设计更是将广告牌上射灯的光源色因素纳入了画面的色彩考量之中，并以此构思出了完美的创意。整个画面在极度简练中又呈现出色彩的变化，使其在夜晚也备受瞩目。

6.2.2 车身广告

车身广告又称为车体广告，其以车身作为移动的承载媒体，是一种渗透力极强的户外广告媒体。通常情况下，车身广告在市内行驶的公交车上应用居多。与大型广告牌相比，车身广告更多的时候会随着车辆的运行而移动，移动速度适中。因此，其周围环境的色彩因素也相对丰富与复杂。在色彩的应用上，应综合考虑车辆实际运行线路的环境状况。此外，由于车身并没有自带光源，故而车体广告在夜间的传播效果通常较差。因此，在设计上应充分考虑该广告形式的弊端，在色彩上尽量选用一些高明度强对比的配置以弥补此种劣势。当然，具体还应根据不同的广告内容，产品特性来做整体性色彩把控。如图6-17～图6-19所示，良好的色彩应用使车身广告在环境中显得极为醒目。

图6-17　车身广告（1）

图6-18　车身广告（2）

图6-19　车身广告（3）

6.3　网页设计中的色彩应用

伴随着技术的迅猛发展，网络如今已成为人们生活中必不可少的活跃分子。各大企业、各大机构纷纷选择利用网站更好地宣传自身形象，以求开发出无限的商机。同时，个体也能通过个人网站这一媒介来展示自我风采，以此建立更为广阔的沟通路径。网站中的视觉呈现由此也越来越受到大众关注。色彩作为构成视觉的要素之一，具有举足轻重的作用。

色彩有助于塑造出个性，尤其是品牌的独特个性。因此，当下的网站设计人员开始追求更具战略性地使用色彩。例如图6-20苏州博物馆网站的首页页面，主色调为黑白的无彩色系，营造出独特意境与底蕴。同时，在黑白灰的变幻中加入了红色作为点缀，打破了页面的单调、沉闷，并与苏州博物馆的**LOGO**配色相呼应。该网页色彩配置整体性极强、高度和谐，极好地契合了苏州博物馆的形象与理念，成功塑造出了网站的个性特征。

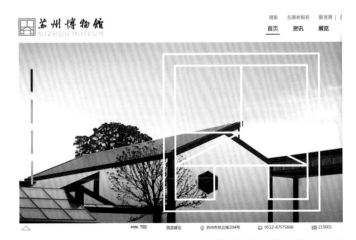
图6-20　苏州博物馆网站的首页页面

图6-21 博柏利（Burberry）品牌网页设计

　　色彩能帮助网页有效地调动受众的情绪，感受它所诉说的故事以及所要传达的信息。例如图6-21中的博柏利（Burberry）品牌网站中的网页，使用了前卫大胆的配色，大量的补色、对比色的呼应，使页面具有极强的注目性。该网页通过这样的色彩配置传递出该品牌新品"加纳之行"系列独有的时尚、出彩的风格特征，使该系列的定位清晰明了地传达给受众。

6.4 POP广告设计中的色彩应用

　　POP（售卖场所）广告同其他广告一样，在销售环境中可以起到树立和提升企业形象的积极作用。优秀POP广告通常都具有色彩强烈、造型突出、幽默

生动的特点。这样的POP广告能创造强烈的销售气氛，吸引消费者的视线，刺激其购买欲望。我们大可以说色彩处理得好与坏直接影响着POP广告的成败。POP广告的制作方式、方法很多，材料与种类也不胜枚举，其中以手绘POP的形式最具机动性、经济性与亲和力。大部分手绘POP广告是由水性或油性的马克笔和各种颜色的专用纸制作而成的。与软件制图不同，手绘POP广告需要"一次成型"，色彩一旦绘制错误，则不可修改，整张作品可能就需要重新制作。因此，手绘POP广告对设计者手绘表现色彩的能力要求较高。

　　POP广告的表现形式虽然多种多样，但总体来看都必须具备三个基本点：醒目、简洁、易懂。

　　首先，为了让POP广告醒目，应该从用纸的大小和颜色上进行考量。通常情况下，卖场中都会陈列着各式大小不同颜色各异的商品。在这个色彩缤纷的环境中，假如全部的POP广告都统一使用白纸制作或是使用大面的白色作为背景，那自然不易引起受众的注意。这就需要设计者尝试使用不同颜色的纸制作POP广告，以达到不同的视觉效果。如图6-22中针对元宵节设计的"八宝元

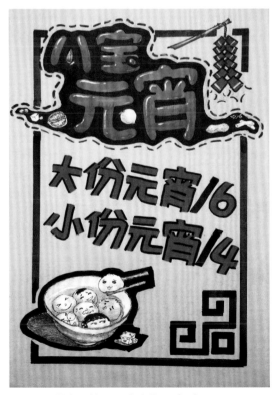

图6-22 学生手绘POP广告作品（1）
（作者：皮一铎）

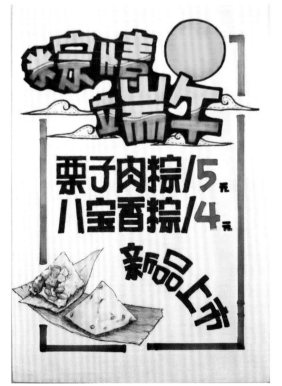

图6-23 学生手绘POP广告作品（2）
（作者：皮一铎）

图6-24 学生手绘创意海报练习（作者：李豫）

宵"POP宣传广告，选择鲜艳的黄色作为背景，搭配红色文字与红色爆竹。在渲染出浓郁的中国传统节日氛围的同时，更能让该广告从环境中跳脱出来，很容易吸引受众的目光。受众面对不同颜色会产生不同的心理感受，从色彩的情感出发，黄色能给受众带来一种"价格便宜"的感觉，与冷色系相比，受众大多更喜欢暖色系。因此该广告通过这样的色彩组合也能起到促进销售的作用。

其次，为了让POP广告层次简洁，文字呈现应该控制在三到四种颜色以内，如果字体的颜色过多，反而会令受众眼花缭乱，不容易看清关键信息。

最后，POP广告的设计需要让受众容易读懂。因此，介绍商品的文字与图形要让顾客一目了然，不能含混晦涩。

如图6-23中针对端午节设计的新品粽子POP宣传广告，"粽情端午"的标题文字采用与粽子相关的黄绿两色进行搭配，既贴合主题又非常醒目，同时变化的颜色又增添了文字的活力。正文与宣传语选用相同的棕色，使文字有整体与统一效果。表示价格的数字则选择有所区别的鲜红色，使受众最关心的价格信息异常醒目，完全贴合了受众的心理需求。此外，该广告通过丰富而细小的色彩变化将广告的主体产品——粽子"诱人"地呈现在受众眼前，广告诉求直接明了。同时，这种表现形式也极具亲和力，很容易拉近广告与受众的距离，最终诱发购买行为。

除以上谈及的户外广告设计、网页设计、POP广告设计外，色彩在其他形式的广告设计中同样也都占有非常重要的位置。作为一名广告设计专业的学习者，在今后的学习过程将大量涉及手绘（图6-24、图6-25）与设计软件的应用，它们都将离不开对色彩探讨。因此，设计色彩的学习无疑会为广告创意设计带来有益的启发。

图6-25 学生手绘"三生花"系列广告设计（作者：皮一铎）

第7章

设计色彩在
服装设计中的运用

——

色彩使世界多姿多彩，也促进了世界万物的生存和发展。色彩作为一种最普及的审美形式，它无处不在。人们无法离开色彩而独立生存，我们无法想象没有色彩的世界。服装作为这个时代独有的审美形式，反映出人类社会物质文明及精神文明进步、发展的面貌。随着时间的推移，我们也对服装设计色彩赋予了不同的理解。它的产生就有着社会象征性、审美性和实用功能性的特点。

在我们的生活当中，不管哪一个领域，设计色彩都起到至关重要的作用。色彩、造型、材料是服装设计的三要素，其

图7-1　服装色彩搭配展示

中色彩最能营造整个服装氛围（图7-1）。在服装设计色彩的构思中，设计色彩与视觉相关的部分就更加密不可分。服装色彩的设计思路和方案因不同的设计目的和设计对象有很大的差异，构思时要根据不同的环境、不同的目标人群，进行个性化的色彩配置，使配色效果与人的生理、性格、角色等方面契合，以求达到完美的视觉效果。因此，设计色彩是构成服装的重要因素之一。

7.1　服装设计中色彩的搭配

7.1.1　在服装设计中使用色彩的必要性

这个世界上，如果没有了色彩将无比枯燥。以时代变迁为例，20世纪五六十年代的中国，当时的人们身上的服装颜色匮乏得可怜，处于困难的年代，人们的主要目标是解决温饱，无心顾及服装中颜色的使用。进入改革开放，人们的物质生活水平得到了提高，生活开始走向小康，人们对于精神世界富足的追求开始萌芽。尤其是随着社会的发展，如今人们身上的服装已经不再仅仅是单一的颜色，色彩成了服装设计的主力军，这也证实了服装设计中色彩使用的重要性和普遍性。此外，从色彩使用理论上说，服装设计中的色彩搭配与穿着人的气质相

合，展现出了穿着者的自身气场。在服装设计构型的基础上，适时应用符合构型内涵的色彩进行填充和搭配，不仅能够将原有的服装整体构型激活，使其富有生机和活力，还能使设计者的设计意图清楚地展现在使用者面前，达到情感上的共鸣。

7.1.2 服装色彩搭配的原理

在服装设计中使用色彩并非仅仅是机械地填充，而是需要遵循一定的原理的。色彩本身不分美和丑，搭配的成功与否展现出了人们对于色彩的美丑的感受。因此，在服装设计中设计师要善于把握色彩搭配的方法。服装色彩搭配需要遵循的原理主要分为以下几点。

（1）主次分明

在服装色彩的使用时，必须清楚主色彩，该套或者该系列的服装要反映的是什么意思，根据想要表达的内涵进行主色彩的选择。颜色有冷暖、深浅之分，各自代表不同的含义，如果服装是要表达华贵、温和的感觉，如晚礼服可以尝试选择暖色调；如果服装想要表达的是高冷、安静的感觉，可以选择冷色调；如果服装想要表达的是轻松、愉快的感觉，可以使用浅色调；如果做的是正装这类严肃的服装，可以尝试深色调……

（2）色彩的多元化、重复性和阶梯变换

色彩的多元化指的是色彩的丰富性。一般来说，服装中的色彩使用都不是单一的，而是多种色彩的合理搭配。重复性指的是色彩在服装中的应用不止体现在一处，而是服装的多处可以使用同一种颜色，各种颜色点缀交叉使用，构成各种图案以及形状。阶梯变换指的是各种颜色深度或者明暗逐渐发生改变，形成一种阶梯式的效果。

图7-2 服装材料纯度配色

（3）色彩的协调性

这个协调性不仅是色彩与服装的协调，也是色彩与周围环境的协调。服装的色彩搭配是为服装增色的，必须要与服装的整体效果相和谐。通过这样的一致性营造协调的氛围，使服装更具魅力（图7-2）。

7.1.3 服装色彩的搭配艺术

色彩主要含无彩色系和有彩色系，由这两者构成了色彩的总和，组成丰富多彩的世界。由于人类长期的服饰配色实践中，逐步形成了比较完善的配色体系，也积累了丰富的服装色彩搭配经验。

（1）无彩色系的配色

通常是指黑、白、灰的配色体系，它最大的优点是可以调节明度。无彩色系的组配有很广的色域。黑与白既矛盾又统一，相互包围，相互补充，单纯而洗练，节奏明确。同时，无彩色系具有调和的特点，它与有彩色系搭配效果尤佳。黑色可以和无彩色系的白、灰及有彩色系的任何色都能组合搭配，从而营造出千变万化的色彩情调。黑色与有彩色系的冷色系搭配，给人一种清爽、朴素、宁静之感。黑色与金、银色搭配则可表现华贵富丽的感觉。若与有彩色系的暖色系搭配，则能表现女性的英气、端庄、精明利索的感觉。白色是清纯、纯洁、神圣的象征。白色与具有强烈个性的色彩搭配可增强青春活跃的魅力，表现出不同的情感效果。白色调的连衣裙点缀天蓝色，展现出飘逸、清纯无瑕。白色长裙配以红色显得艳丽动人。白色与任何色的搭配均能表现调和的美感。灰色介于黑白之间，是黑色的淡化、白色的深化，它具有黑、白二色的优点，更具高雅、稳重的风韵；它最大的特点是可以与任何色彩搭配。灰色是表现古典、雅致、高品位所不能缺少的色系之一。总之，无彩色系的搭配如果能把握材质及时尚元素，黑、白、灰是最永恒不变的，它既可以表现经典的时尚，又可以表现独特的个性。在无彩色系的配色中，单一的色彩配置也是很常见的。这种配色方法通常要借助于材质之间的多样变化，巧妙地利用衣料及其外貌特征，产生不同的视觉效果。如纱、丝、绒、皮革、裘皮等材料，把这些材质搭配组合，效果非常独特，是无彩色系搭配的常用手法之一（图7-3）。

（2）有彩色系的搭配

色彩的变化是丰富的。然而服装的色彩并非只是色与色搭配这么简单，关键要把握住服装的风格特征，从而使不断轮回变换的有彩色系更有韵味。红色具有热情、喜悦的

图7-3 服装画效果图

象征。伴随着各种质地面料的性格而组成多种多样的红色服装配色。如用波纹绸和乔其纱制作的红色衣裙，具有柔美的表情；用闪光的紫红色丝绒做成的礼服，具有大胆、热情和高贵华丽的表情。黄色服装具有一种物质化的白色的特征，所以黄色系衣服能产生飘逸、华美的表情。蓝色服装具有色彩的空间特征。不同材料、不同明度的各款式蓝色服装都有一种内在的魅力。绿色、紫色、粉色具有中性色的性质。每一种颜色的服装都有一种复杂的、细微的表情，别具一格，选择时一定要以肤色的明度变化为依据。另外，色彩还具有民族艺术的风采，服装设计大师们在营造灿烂的民族色彩时组材独特，加之具有浓郁的民族气息的花边、裘皮、流苏、灯芯绒、卷草等元素的运用，使服装色彩的韵味得到了充分的表现。

7.2 服装设计中设计色彩的应用

在服装设计中使用色彩是十分必要的，色彩的应用具有普遍性，它的应用主要体现在以下几个方面。

7.2.1 服装设计色彩反应生活环境

服装色彩的采集来源是多种多样的，每一个地区的服装色彩都是不同的，每个地方都有自己的特点，比如说南方因为其天气炎热、日照时间长，人们的服装多比较轻薄、透气，在颜色上也偏向鲜艳。相比较而言，北方的服装则整体偏厚，使用棉质品多，颜色较深。此外，颜色还能反应不同生活群体的生活境遇，像普通民众的服装图案相对单一，颜色也较单调；而生活水平越高，反映在服装色彩上，就是搭配越精致，展现出更高的美的享受。比如军人迷彩服，特殊的颜色是为了满足训练的需要；医生的白大褂是自身职业的服装特色。当然，不同的生活习俗下的服装色彩的使用也是不一样的，在一些集体甚至是国家的活动中，往往会使用自己集体或者国家的吉祥色或者特定的颜色。像在国家盛事或者是喜庆的日子，我国就会选择红色这一喜庆的颜色进行搭配。像在一些纪念活动或者葬礼时，人们大多选择黑色或者白色的服装来表示悲痛和尊敬。

7.2.2 服装设计色彩展现设计者的情感

服装设计者自身的情感是通过服装展现出来的，而颜色搭配就是其表达的工具，通过对颜色的搭配展现出自身的情感元素。服装的冷暖、深浅色调的选择也是设计者自身情感表达的过程，作为情感传递的纽带，色彩发挥着十分重要的作用。消费者和设计者在情感上的共鸣是通过对于服装的欣赏获得的，而色彩又是服装十分具有冲击力的一部分（图7-4）。

图7-4　水粉服装画效果图

7.2.3 服装设计色彩彰显社会潮流

随着不同时代的变迁，人们的服装也有着明显的变化。服装色彩往往体现着社会潮流。在社会环境压抑的情况下，人们对于颜色的思想受到了抑制，设计师也不敢随心所欲地进行服装色彩的搭配，大多是按部就班地进行裁剪。在社会发展高度自由的时候，服装设计师就会根据市场对于色彩的需求选择适合时代需求的颜色。可以说，服装色彩一定程度上反映了社会发展的潮流（图7-5）。

图7-5　服装画效果图

第8章

设计色彩在
公共艺术中的应用

8.1 概述

公共艺术已然被公众关注和重视，它改变公众的生活环境，营造独特的场所风貌，强调人文关怀以及与人的交互沟通，将艺术与环境的融合提升到精神层面。

在公共艺术作品中，任何造型都包含着基本的三个要素：形、色、质，在某些情况下，色彩的重要性要大于形和质（图8-1和图8-2）。一方面是由于人们对色彩的情感依赖，色彩本身是没有情感的，但人们长期生活在一个色彩的世界里，积累了很多色彩视觉经验，这些经验遇到外来色彩的刺激，便会产生新的情绪、联想等。另一方面则源于人们对色彩的偏好，对色彩的偏好大部分源于文化的耳濡目染，不同的文化赋予色彩不同的意义，导致人们对色彩的偏好也不尽相同。当人们看到不同的色彩时，心理便会受到不同色彩的影响而发生变化。如图8-3马的雕塑是切面的，在光线下形成了丰富多变的颜色。

现今公共艺术作品在色彩的应用上，大体有两个发展趋势：一是材质本身色彩的应用，不同类型的材质本身所具有的色泽和纹理往往能够产生不同的艺术效果；二是装饰性色彩的应用，在艺术作品上施以装饰性色彩，根据设计者个人理念、作品内容以及环境对作品的要求而进行的色彩表现，使得作品成为融合文化底蕴与主观创造性的审美载体。

图8-1 涂鸦与场景蟹子

图8-2 涂鸦与场景毛毛虫

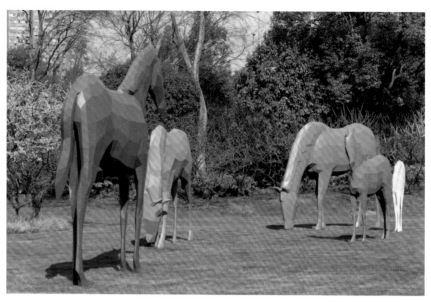

图8-3 块面雕塑马

8.1.1 材质本身色彩的应用

公共艺术作品中的自然色彩就是运用材料自身的质地进行艺术表现。由于各种材料物理性能的差异，在经过多种不同的加工手法处理后，它们会以不同的色泽呈现，在这里称之为自然的色彩。例如大理石材质的作品通过白色、细腻、光滑的大理石而传达的造型和色彩感觉给人以纯净、明快的心理感受；木材质的作品则通过其自身生长过程中形成的各种不同的自然颜色、自然形态和自然纹理，在创作中发掘材质的质感特性，给人以朴实无华的心理感受；而铜材质作品则通过肌理和铜质氧化处理，传达出厚重、质朴的艺术韵味。

在现代公共艺术中，许多自然材料被运用到艺术作品中，传达了不同的艺术感受。例如在日本东京，将一块石头打磨后放置街头，保留了石头材质本身所具有的色彩，美学效果简洁而自然。日本人对这种自然色彩的崇拜主要源于当地的气候，日本以湿润多雾天气为主，这就决定了他们更喜欢柔和、清澈的颜色，自然中的形、色、态被如实地反映在艺术作品中，形成了独特的美的模式。

人们在利用材质本身的色彩美进行创作的同时，也在追求不同材质色彩间结合而产生的多样性的艺术效果，使作品的色彩更加丰富。在中国青铜时代的艺术创作中便有了这方面的尝试，人们利用不同的金属材料如金、银、铜等材料的不同色泽，相互组合镶嵌，形成了一种更具有装饰效果的艺术形式。在现代公共艺

术中，这种艺术表现形式也被广泛地利用。随着科技和工艺的进步，越来越多的
新材质表现形式也应用到公共艺术品中，其材质表面颜色的处理也丰富多彩。

　　①不锈钢材质的色彩效果（图8-4、图8-5）。

　　②铜材质的色彩效果（图8-6、图8-7）。

　　③耐候钢材质的色彩效果（图8-8、图8-9）。

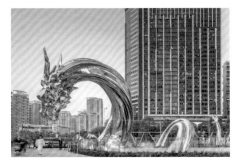
图8-4　不锈钢材质的巨龙

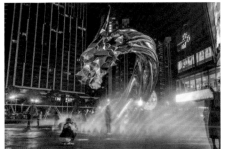
图8-5　夜晚灯光反射的巨龙

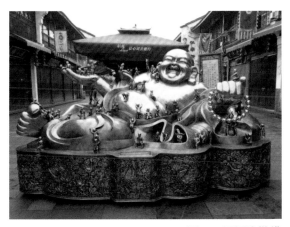
图8-6　百福弥勒佛

图8-7　切面铜人

图8-8　梦想女孩

图8-9　快乐的鸭子

图8-10　大男孩

图8-11 梦想的象

图8-12 彩虹书屋

图8-13 圆梦椅（藤条材质）

图8-14 灯光装置艺术

④玻璃钢材质的色彩效果（图8-10、图8-11）。

⑤金属网孔材质的色彩效果图（图8-12）。

⑥自然材质的色彩效果（图8-13）。

8.1.2 装饰性色彩的应用

装饰性色彩是在公共艺术作品的表面，依设计者个人的主观创作理念，根据作品内容要求及环境对作品的要求而进行的主观色彩表现。如图8-14灯光装置艺术所示，其灯光装置根据不同主题呈现不同的视觉效果，颜色梦幻多变。

色彩相对于形态和材质而言，更趋于感性化，具有独特的情绪感染能力，如能让人感到友好、亲密、放松、美好、和谐、舒适、安全等。人们对装饰色彩的审美偏好很大程度上影响着公共艺术作品的受欢迎程度。因此，选取美的装饰性色彩，首先要对受众群体进行细化，探讨不同受众的心理特点及审美情趣，把握他们对色彩的感知规律和特点，进而设计出最佳色彩方案。除此之外，装饰性色彩还要同时具有亲和力、诱惑力等，以满足现代人求新、求奇、求变的心理。如图8-15～图8-17牛的艺术雕塑所示，其感性的造型注入不同的内涵，并用色彩衬托其艺术气质：神采飞扬的牛、固执倔强的牛、脚踏实地的牛。

　　装饰性色彩在公共艺术中的表现主要出现在近现代。随着现代社会生活节奏的加快，人们观念的更新，现代科技的不断发展，现代艺术的兴起，许多新型材料、工艺技术被发现与运用，为装饰性色彩的表现提供了更多的机会和可能。设计者根据创作理念和作品的内在要求，在艺术作品上施以装饰性色彩，把立体形态和主观因素有机地结合起来，形成别具韵味的艺术风格，使得作品的表现形式更加丰富多彩，尤其表现在公共空间的壁画上、裸眼3D画上。在装饰性色彩中固有色可以根据壁画家的主观需要、制作工艺及材料等具体要求而改变，有时为了渲染热烈欢快的气氛，可以把包括绿树、蓝天、青山在内的画面处理成红色调；为了渲染宁静气氛，也可以把暖色调画面处理成冷色调（图8-18、图8-19）。

图8-15　快乐的牛

图8-16　牛气的牛

图8-17　奋斗的牛

图8-18　透视效果的空间色彩装饰

图8-19　天空树

　　另外，现代公共艺术中大量的装置艺术运用了装饰性色彩表现原理与审美规范，在工艺材料上进行了新的选择和运用，在艺术的审美取向与理念上有所创新，使作品得到更广泛的认可。

8.2　街头公共艺术的色彩应用

8.2.1　街头艺术特征

　　在公共艺术中，特别是在城市街头巷尾的公共艺术作品中，能够最先刺激人们视觉感受的往往是色彩，这种刺激使得人们在已有的色彩视觉经验上产生新的联想、情绪、向往等。色彩作为公共艺术作品的外衣，对公共艺术有很大的润色作用，不仅增强了公共艺术在色彩方面的表现力，而且对整个艺术作品起到了很大的提升作用（图8-20～图8-22）。总而言之，只有色彩和形态两者间达到一个均衡的状态，公共艺术作品才能称之为优秀作品或者成功的作品。

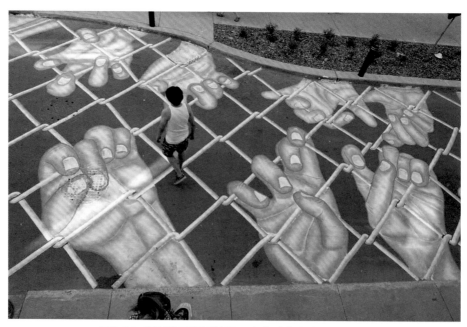

图8-20 夸张的手紧抓铁网，寓意对自由生活的向往，痛并快乐的挣扎

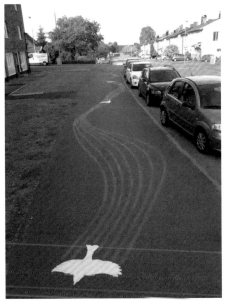

图8-21 蓝色轨迹的飞鸟

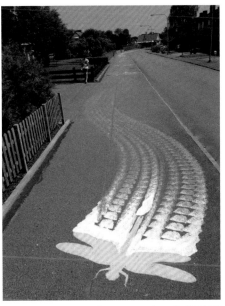

图8-22 展翅飞翔的蜻蜓

图8-23 红色章鱼

图8-24 蓝天·伞

图8-25 地标性指向功能的公共艺术

8.2.2 色彩在街头公共艺术中的作用

①街头公共艺术色彩与娱乐结合，视觉吸引力强，有一定的游乐和拍照功能（图8-23）。

②街头公共艺术色彩与功能造型相结合，具有一定的使用功能，如遮阳挡雨（图8-24）。

③街头公共艺术色彩与文化结合，形成区域地标，具有导向指引作用（图8-25）。

8.3 城市雕塑的色彩应用

建筑形态构筑城市印象，建筑色彩编织城市感觉，公共艺术演绎城市灵魂。城市的文化底蕴与深度和城市色彩、公共艺术的表现方式有关。在城市的大视角中，建筑作为宏观的设计内容，与之相比，城市雕塑的体量较为微观，它们共同塑造着城市的面貌。城市印象好与坏的结果，都是由建筑设计师与公共艺术家一起去承建，所以建筑设计师与公共艺术家必须承担起这种文化的责任。

罗马之所以能让天下人迷恋，除了罗马的古典建筑之外，还有就是散落在罗马城街头广场小巷中那十多万尊的城市雕塑，这些城市雕塑一直在述说着罗马的精神、宗教、民俗、文化和有血有肉的故事，它们是罗马城的灵魂。

城市文化印象的准确展现是一个综合表现的内容，城市中的建筑与公共艺术便如唇齿关系。编织城市的良好感觉，演绎城市的美丽灵魂，一个是色彩，一个是公共艺术。这种互配关系才是城市文化印象不可或缺的经典。如图8-26所示，文化雕塑斑驳的颜色经过岁月的洗礼，形成独特的历史感和视觉感。

图8-26 古老而庄严的罗马雕塑

8.3.1 色彩在雕塑中的作用

色彩在艺术创作中所具有的独特的表现性是非常明显的，但是其独特性的发挥则依赖于设计者自身对色彩的领悟能力和控制能力。这就要求设计者对色彩有一定的学习和研究，了解色彩物理特性的同时更加需要掌握色彩的心理特征，在设计中要将色彩的功能特性与人的心理因素适当地结合，用创造性的色彩语言来表达设计的意图，建立设计者对色彩敏锐的感受能力和深刻的洞察能力。

设计师应抛开个人喜好和意愿，在做城市雕塑设计前需全面了解建筑物所在地区的民俗、自然、文化以及周边建筑物的形态特征与建筑色彩，以此作为参考，再根据新建筑物的个性、文化特征、诉求目的来综合考虑。城市雕塑色彩在设计时需在区域人文特征与周边环境上做个性和共性的统一。

不同的色彩代表不同的主题方向，黑色象征权威、高雅、低调、创意；灰色象征诚恳、沉稳、考究；白色象征纯洁、神圣、善良、信任与开放；海军蓝象征权威、保守、中规中矩与务实，比较适合严肃的主题公园；红色象征热情、性感、权威、自信，是个能量充沛的色彩，最适合烘托节日气氛的雕塑；粉红象征温柔、甜美、浪漫、没有压力，在年轻人比较喜欢的商业街做街头小景观雕塑最适合了；淡黄色显得天真、浪漫，很适合在学校里放置；绿色给人无限的安全感受，在人际关系的协调上可扮演重要的角色，象征自由和平、新鲜舒适，适合公园或植物园等人们休闲的地方；蓝色象征希望、理想、独立，是最大众、最广泛应用于城市雕塑小品的颜色；紫色优雅、浪漫，并且具有哲学家气质，是象征高贵的色彩，更适合应用在室内的雕塑。虽然在表现雕塑主题上色彩不是起到主要的作用，但是适合的颜色总能使雕塑的主题表现更深刻、更生动，更易被审美主体所接受，从而是不可或缺的（图8-27～图8-32）。

图8-27 蓝色雕塑

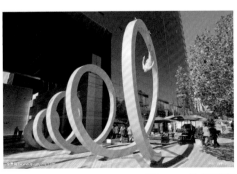

图8-28 黄色雕塑

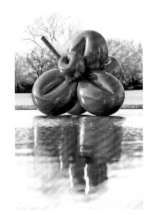

图8-29 紫色雕塑

图8-30 绿色雕塑

图8-31 黑色雕塑

图8-32 白色雕塑

图8-33 野口勇设计的《红立方体》

色彩本身表明，除了有寒暖、轻重的感觉外，还有硬与软、强与弱、明快与阴暗、热情与冷漠、兴奋或沉静、华美或质朴等。色彩的明快与忧郁感是由明度和纯度决定的，尤其是纯度对色彩的明快有较大的影响。如红、紫等暖色则为明快，黄、绿、蓝则显得阴沉，忧郁的灰紫色是暗淡、混浊。在暖色系中越是倾向红色的色相，兴奋度就越强。例如，如图8-33，现代雕塑家野口勇设计的《红立方体》，色彩在巨大而灰暗冷漠的建筑物间所起到了改变环境气氛的作用，红色的热情和兴奋在人的视觉心理上有助于适应和弥补环境给人带来的心理压力和不平衡感。这样做就好像在家里摆放几盆绿色的植物或色彩斑斓的鲜花，会给生活营造一种温馨与和谐气氛。

色彩在雕塑创作中的合理运用会丰富雕塑家的表现语言，现在雕塑大师们在自己的作品上经常使用色彩，给雕塑增添了新的活力和个性特征，以适合现代生活环境，体现鲜明的时代精神，同时以更为丰富的视觉效果和情感色彩，最大限度地满足观看者的心理要求。

（1）心理作用

色彩可以使雕塑和观众产生强烈的感情共鸣。各类形态、材质、色彩、空间要素不同的雕塑，实际上强调的是造型空间语言自身的一种美学语言体系、情感诉求和美学造型。我们发现美国艺术家在公共艺术与城市雕塑的创作设计中，无论造型本身是抽象的还是具象的，它都是人类赋予的某种精神内涵或它自身所呈现的美学意境。如悲哀、欢乐、刚正、萎靡、颓废、积极、柔美、节奏、韵味、空间、秩序、神秘或者空灵等（图8-34、图8-35）。

（2）生理作用

色彩的真实描绘，可以拉近雕塑与人的距离。在生活中，纷繁多样的色彩搭配构建了生活的乐趣，也带来了视觉上的享受。不同的色调随处可见，在铜雕塑产品中也是一样，有的色泽亮丽，有的沉稳浓厚，尤其在彩绘铜雕塑中，不同的色彩比例使得铜雕塑产品更显得奇妙无比。缤纷的色彩在铜雕塑中的应用，各自具有不同的代表性（图8-36～图8-38）。

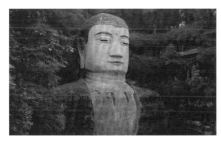
图8-34　乐山大佛　虔诚的佛教文化

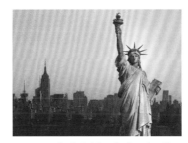
图8-35　自由女神　自由照耀世界

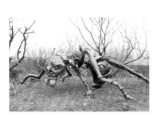
图8-36　东湖绿道·蚁

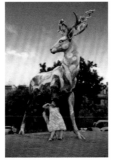
图8-37　星空·鹿

图8-38　社会人

图8-40 钟馗雕像

图8-39 包公雕像

图8-41 李白雕像

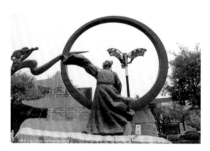

图8-42 苏东坡雕像

图8-43 艺术装饰性通道

图8-44 艺术装饰性小品

（3）塑造作用

色彩可以塑造人物的性格。在中国彩塑的色彩应用中，如钟馗、包公等往往选择纯而重的色彩，突出惩恶扬善、疾恶如仇的鲜明个性；而李白、苏东坡往往选择清而雅的色彩，以表现他们的潇洒和豪放（图8-39～图8-42）。

（4）装饰作用

在公共雕塑中，色彩起了很大的装饰作用。由于生活节奏的加快，人们更加乐于接受简洁明快的公共艺术品。城市雕塑的色彩和自然环境和谐相存，在雕塑的表面涂上亮丽而单纯的色彩，把立体造型和主观色彩相结合，形成独树一帜的艺术魅力（图8-43、图8-44）。

8.3.2 色彩让雕塑重生

公共雕塑的本身具有主题性和话题性，其造型语言具有话题传播性，会引起大家的关注及其他互动娱乐性。互动雕塑以夸张的造型和色彩给人强烈的视觉冲击感，图8-45鹿的雕塑让整个公园生机勃勃，图8-46《西游记》主题让雕塑带来回忆感和互动性。

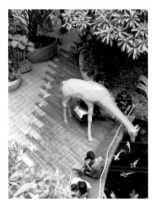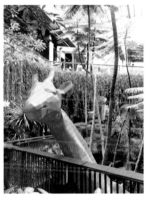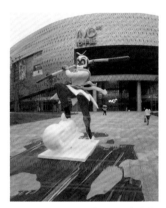

图8-45 切面鹿互动雕塑　　图8-46 大圣互动雕塑

参考文献

[1] 唐志芯. 关于书籍装帧设计中的色彩语言分析[J]. 《艺术科技》，2017，30(4).

[2] 夏常蕊. 浅谈色彩在标志设计中的运用[J]. 美术教育研究，2012(2)：77-78.

[3] 杨蕾. 浅谈色彩在书籍装帧设计中的运用[J]. 科技信息，2008(34)：206.

[4] 刘洪哲. 浅谈设计色彩与视觉传达[J]. 大众文艺，2015(2)：117.

[5] 才大为，梁晨. 浅谈招贴设计中色彩的应用[J]. 学园：教育科研，2011(6)：51.

[6] 李俊. 浅析色彩在招贴设计中的应用[J]. 文艺生活·文艺理论，2011(1)：69.

[7] 吴剑英. 色彩符号与品牌形象色彩[J]. 数位时尚. 新视觉艺术，2010(2)：38-39.

[8] 过山. 色彩具有先声夺人的力量——色彩在包装设计中的应用分析[J]. 中国包装工业，2004(10)：36-38.

[9] 王琳. 色彩在包装中的应用研究[J]. 印刷技术，2009(12)：52-54.

[10] 韩笑. 影视动画场景设计[M]. 北京：海洋出版社，2005.

[11] 唐志，肖伟. 动画色彩基础[M]. 长沙：湖南大学出版社，2010.

[12] 王瑞霞，谢晓昱. 动画色彩[M]. 南京：江苏科学技术出版社，2009.

[13] 赵前. 动画片场景设计与镜头运用[M]. 北京：中国人民大学出版社，2005.

[14] 易建. 动画场景设计中的色彩应用研究[D]. 湖南师范大学硕士论文，2014.

[15] 段利飞. 论动画场景中的色彩表现[Z]. 豆丁网，2012.

[16] 石虹. 动画片中的影视性[D]. 武汉理工大学硕士论文，2006.

[17] 朱海刚. 从中国绘画的意象性谈中西方绘画文化的差异[J]. 艺术探索，1999.

[18] 于安记. 从"游戏"状态看设计色彩的教学[J]. 新视觉艺术，2009(3).

[19] 王鹏杰，董西广. 游戏设计基础[M]. 北京机械工业出版社，2009.

[20] 向诚. 人像摄影色彩教程[M]. 北京：长征出版社，2009.

[21] 金容淑. 设计中的色彩心理学[M]. 北京：人民邮电出版社，2011.